U0109834

走不完的電影

新楊平、中壢社區大學影像讀書會分享

游麗卿★著

序　言

一、終身學習、快樂成長

桃園縣成人暨社區教育推展協會理事長　新楊平社區大學主任
唐春榮

　　麗卿是一位認真、負責、腳踏實地及配合度很高的老師。民國93年遠從台北到平鎮市大參與「社區影像讀書會」的課程，路途雖然遙遠，但認真學習的態度及努力求學的精神，持續了3年從未間斷過，這種精神值得令人敬佩。

　　目前游老師是「新楊平社區大學」及「中壢社區大學」，影像讀書會課程的帶領人，其課程曾榮獲民國97年桃園縣社會教育協進會舉辦之，社區大學優良課程評選優等獎並於民國98年通過教育部非正規學分課程認證，她認真、努力及一步一腳印地耕耘她所有的課程，使其課程得到殊榮，值得讚賞。

　　「從游老師身上我們看到，人生沒有不可能的事情，只要肯努力、堅持自己的理想、目標，具體的行動去努力，相信成功即在不遠處。」不可能的事情，也會成為可能的事情。如：社區大學的門永遠為大家而開，只要你願意，你也可以像游老師一樣，由學員到教師，最後還出書。

　　「終身學習、快樂成長」我們衷心恭喜麗卿老師在社大找到自己人生的方向。

二、築夢踏實

長庚國小教師　社大講師　陳彩鸞

　　人因夢想而偉大！有時候，單單一個夢想，便足以照亮整片天空！（十月的天空）

　　日本有一則夢想的流傳故事相當美好，我喜歡拿來與人分享，看見麗卿要出書，我從她身上看到這則故事的真實性和啟發，我覺得很神奇，所以在這篇序言裡，我把這個故事寫出來，希望透過文字的流傳和推廣，大家一起來建築夢想的工程。

ㄚ肯和ㄚㄚ是好朋友，二人形影不離常常玩在一起。這一天，他們又到海邊去玩，玩累了，兩人就躺在沙灘上睡著了。ㄚㄚ做了一個夢，夢見海對面的島上住了個大富翁，在富翁的花園裡有一整片的茶花，在一株白茶花的樹根下，埋藏著一罈亮閃閃的黃金。

ㄚㄚ把夢告訴ㄚ肯，訴說完畢，很遺憾的嘆口氣說，可惜只是一個夢，如果是真的那有多好！ㄚ肯聽後覺得很有意思，相當有興趣，就對ㄚㄚ說不如你把夢賣給我，ㄚㄚ一口答應，因為其實夢本來就不用錢，ㄚ肯願意出錢買我的夢，真是太好了！平白得了一筆小錢，發了個小橫財，何樂而不為？ㄚㄚ馬上說那有甚麼問題，你就去對面島上尋寶吧！

ㄚ肯買了夢之後，千辛萬苦來到島上，果然發現島上住了一位富翁，於是他就自告奮勇做了富翁的僕人，他發現花園裡真的有很多茶樹。茶花一年一年的開，他也一年一年把種茶花的土一遍一遍的翻掘，茶樹越長越好，越長越茂盛；富翁也就對他越來越好。

時間荏苒，歲月如梭。一轉眼，十年的功夫到了！這一年，茶樹開得正茂盛，富翁心花朵朵開，ㄚ肯居然在一棵白茶花的樹根下，挖出了一罈亮閃閃的黃金，富翁為感念ㄚ肯這幾年的努力，就把這罈黃淳淳的黃金送給了ㄚ肯。

買夢的ㄚ肯回到家鄉，成了最最富有的人；賣夢的ㄚㄚ，雖然不停的在做夢，但他從未圓過夢，未曾為夢境做過努力，終究還是個愛作夢的窮光蛋。

　　這個故事告訴我們「夢，雖然遙不可及，但只要堅持與努力，一樣會有實現的一天」。

　　你有夢想嗎？你是要做賣夢的ㄚㄚ？還是買夢的ㄚ肯？

　　回想民國93年9月，我在平鎮市民大學開設社區影像讀書會課程，麗卿每週二遠從台北來上課當學員，而我則遠從復興鄉高遶部落翻山越嶺，來到平興國小當讀書會帶領人，我們二人一個是帶路者，一位是追隨者，都遠從很遠的地方來平興結緣，沒想到，這個緣結得還真深，源源不絕結下去。看見麗卿從學員到種籽教師到自己獨當一面，帶領影像讀書會課程，在各處開課成功，不但推廣影像閱讀更推起影像作文了。影像藝術賞析的課程也榮獲教育部非正規學分課程認證通過，真是了不起！所謂青出於藍，勝於藍，可為是也！我身為她的引導者、帶路者，覺得很榮幸，而且與有榮焉！我為她高興，也誠心祝賀恭喜她！

　　麗卿就是一位買夢者，她從我這裡買了一個夢想，就腳踏實地，一步一腳印努力耕耘。這幾年我們所有影像讀書會的夥伴，大家都看見她的努力和堅持，雖然她口才不是一流，但她勇於表現和與人分享的精神，值得我們效法學習。恭喜她築夢踏實！出書成功！

三、影像作文班因緣

桃園縣大園鄉文化發展協會　陳靜瑩

　　在大園鄉這樣一個小城鎮，能夠推動「影像作文班」，要感謝麗卿老師的努力付出，她本身從事幼稚教育有一顆無私愛孩子的心，而在我們這個社會資訊活絡的年代裡，我們的孩子有太多的誘因佔據他們的時間和思維，也鮮少能讓孩子們主動的提起筆來寫一篇文章，其實透過寫作能讓自己省思成長，讓生命肯定價值而不只是在劇情化的影片中得到刺激後就什麼都不留下。

　　我常常在想！我們身處的這個社會裡，如果有更多更多的人，都能夠有能力及願意從日常生活中教導孩子「品德」的重要，那樣的世界將能夠讓我們享受更長久的資源。

　　麗卿老師的心念和勇氣讓我敬佩，能不計較路途多遠，而遠從中壢到大園鄉來上「影像作文班」，使孩子們學習到很多知識領域。感謝她：「無怨無悔的付出」。

四、影像寫作技巧教學成果

桃園縣大園鄉文化發展協會監事　戴宏興博士

　　自願選課「影像寫作技巧」的小學二到四年級學生，經過一個學期的努力寫作練習，技巧有了顯著的進步，甚至於往昔害怕作文的，居然會投稿而且「作品」刊登報章、持之以炫耀同學；學生的家人也感謝老師同時改善了左鄰右舍子女同伴日常生活的品行，以及發生對作文的興趣。

　　參考國民中學學生基本學力測驗試辦加考寫作測驗的基本精神；教師於課程中，讓有教育義理的各國影片引導學生的意識，然後就是從觀賞影片心得進行寫作練習、技巧批評與建議修改；也當場選擇優良作品，請學生上台朗誦自己的文章、接著由教師講評的各式各樣進行程序，努力誘導學生改善日常生活的品行和操守。

　　我們規劃課程的特色是：

■ 以「國中基測」為導向，從詩歌文藝、時事新聞、寓教於樂，教導寫作現代的通用華語中文。

■ 以「提升文化」為目標，從活潑豐富、親身體驗、領略中華文化精髓。

■ 以「融合教學」為法則：創新結合華語、新聞與多媒體學習三大元素，貼近孩子學習需求。

■ 以「數位學習」為方式：輔導課後家庭以「電腦打字學中文」網路教學，整體提升華語能力。

■ 以「學生發表」為程序：啟發華語表達能力的實踐性，學生寫作報導每天所見、所學。

■ 以「影音啟蒙」為技巧：透過教育影片、視聽活動，即時分享孩子學習思考的歷程。

有位同學在結業前宣佈，她因為家人就業關係、就隨同遷移轉學到中國大陸去了，我們都依依不捨，我更關心她適應「簡體字」的辛苦；許美美老師說：「批改她寫作技巧，發現她已經有了顯著的進步」；她「繪畫技巧」也稟賦天才，游麗卿老師請她上台、表揚鼓勵她，游老師說：「她給戴爺爺畫像、同學的作品在這兒！」

大園鄉文化協會、莊曜榮理事長以及陳秘書靜瑩，引進「影像寫作技巧」的課程到大園國民小學以及果林國民小學，勞苦功高；提升社區文化，營造家鄉生活新品質，眾望所歸。

感謝先見高明的校長麥建輝老師引進「影像寫作技巧」的課程到果林國民小學，給予我深刻「印象」是校長的孩子麥哲倫，讓我相識麥哲倫的機會是，校長帶領學生團應聘回訪新加坡、進行學術交流教學時，我們在飛機上比鄰而坐；飛到新加坡是我的「新航路」。教「寫作技巧」領域好比是我的「發現新大陸」。

因為有「走不完的電影」產生效果，散發出來的夢想及成果。

五、影像閱讀走入圖書館的幕後推手

台北市立圖書館文山分館分館主任　王淑滿

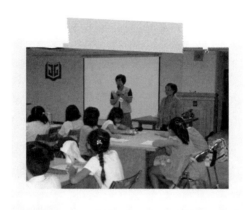

　　「影像閱讀」這個讓圖書館眼睛為之一亮的新名詞，藉由一群熱心的帶領人，讓讀者享受另類閱讀。文山分館是市立圖書館第一個辦理「影像讀書會」的單位，前幾年經由彩鸞老師的帶領，讓社區的親子讀者分享了閱讀的喜悅。兩年前游老師由彩鸞老師手中接下了這個甜蜜的負擔，每個月從中壢來到台北，犧牲了週末假日，從不計較這是一份沒有酬勞的活動，只要有親子在活動後給予回饋及感謝，就讓老師一切值回票價，無怨無悔的付出，持續至今。

　　自民國96年以來，游老師在文山分館分別開辦了「親子影像讀書會」、「2008閱讀好品格研習營」、「2009影像閱讀寫作營」等，讓圖書館的推廣活動受到讀者高度的肯定與支持。不管是推動繪本閱讀或影像閱讀，老師會在閱讀中加入輔助元素，如低年級以畫畫、中高年級以寫作為延伸活動，另外再加入心得分享，上台發表等內容，引起參加者的興趣，並培養組織及與他人分享的能力。

　　活到老學到老是我對游老師的第一印象，帶領活動時，不斷的加入新的內容、台北有閱讀課程時，也會看到老師不辭辛勞的北上上課，最近還要到學校繼續進修深造。我想，這對大家來說是個天大的好消息，獲利最多的將會是圖書館廣大的讀者群了。熱心又充滿活力是我對游老師的第二印象，帶活動時中氣十足，一連2小時的課上下來，仍然游刃有餘，課程結束後，還可和家長再討論小朋友的上課情形；辦活動所需的道具及成果自己動手做，連小朋友的回饋單，也不錯過，一定得自己保留一份才行；當自己有空檔時間，就會自動到圖書館報到，和我們共同規劃活動。我只能說，老師，有您真好！

　　圖書館推動閱讀，已從靜態轉為動態，希望可以吸引及帶領潛在讀者，走入圖書館，由參與活動開始，漸漸養成獨立閱讀的習慣。在這過程中，需要更多如游老師般熱心的帶領人加入，共同為閱讀札根，相信我們的努力，一定可以讓閱讀深入每個家庭。

六、一粒不起眼的種子

台北市中正國小退休老師　陳茫

咦！此小女生為什麼安安靜靜坐在位置上，見到人用微笑來表示，不見她（麗卿）多言。下課也不會和同學到外面嬉笑、玩耍。班上好動的同學不少，吵吵鬧鬧，可是她不為所動。至於學業上也不是頂尖者，平平的，根本不會引起大家的注意。

心中在想：這小女生未來一定有所作為，雖然她現在的表現平平，可是人不可貌相，我們拭目以待。果然不出所料，當民國93年，這個班級（6年癸班）開同學會時，得知麗卿經營一所幼稚園，於民國89年結束經營，目前在經國管理學院就讀幼教系。沒有想到從此時刻起，她擔任此班級同學會的招集人。再來這幾年，我和麗卿的接觸、互動，更肯定我當年的判斷是對的。

麗卿目前是「新楊平社區大學」及「中壢社區大學」的講師，開的課程是「電影賞析」及「影像藝術欣賞」、「影像寫作」，也就是大家來看電影、分享心得，人生如戲、戲如人生。終於她要出第一本她的書籍：《走不完的電影》。

當麗卿請我幫她的書籍寫序言時，以此「一粒不起眼的種子」，祝福她，雖然不起眼，可是只要用心、努力、去耕耘，最後成功還是屬於自己。

附記：

　　陳茫老師是麗卿小學的老師，也是啟蒙的老師，感謝老師您的教導，才有今天的我。

七、出版緣起

讀書會帶領人　游麗卿　自序

　　當自己經營的幼稚園結束時，想投考台北縣最後一屆老師甄選，有此因緣於「必聖幼教社」認識陳彩鸞老師，當年彩鸞老師在此地方上一門「自傳課程」。小時候有很好的讀書環境卻不會珍惜，經常回答母親：「書讀那麼多做什麼？」等到要用時，才知道自己的知識領域是如此差勁，連簡單的自傳都寫不出來，而需要找老師來指導，結果甄選落榜。

　　此時正好到蔣方智怡女士開的：「怡興兒童托育中心」在徵老師，就這樣去應徵，記得蔣方智怡女士曾經說過：「妳是一位最沒有氣質的老師」，感謝她的主任看上我，而爭取到此機會，從幼稚領域到安親班領域，想：從此大概和幼稚領域無緣，沒有想到52歲一個因緣，考上經國館理暨健康學院幼教系，當進入幼教系以後，才體會到讀書是一件非常快樂事情。

　　忽然有天彩鸞老師打電話給我，告訴我，她要在平鎮市民大學開一門：「影像讀書會」的課程，問我要不要參加，當時也沒有搞清楚是什麼一回事，就回答：「好！」（因為當年蔣方智怡女士的安親班收起來，白天無事可做，只有假日到學校去修未完成的學業）

　　這樣每週二下午從台北坐火車到中壢，參加晚上從7點到9點的課程，下課後再坐火車回台北，到台北松山火車站已經是11點左右，兒子、女兒輪流到車站載我回家，此披星戴月從民國93年到95年的時間，等到搬回中壢自己的房子，才結束此台北—中壢之行的「影像讀書會」課程，可是至今還是未中斷此學習的領域。

　　想不到，從不知道「影像讀書會」是什麼課程到知道時，發現自己是如此熱愛此課程，回到中壢以後，有更多時間參與此課程，後來此課程改為：「影像讀書會種子老師培訓」就這樣我被培訓出來。感恩彩鷺老師的指導及帶領，使我有此機會進入新楊平社區大學開設此門「電影欣賞」課程及中壢社區大學開設「影像藝術欣賞」及「影像寫作」課程，再感恩兩所社區大學給我舞台發揮。

　　人要活的久就是要動，而且要有目標，所謂：「活到老、學到老」這就是我為什麼會走入社區大學上課的因緣，人生有夢最美，能圓自己的夢更棒，從民國93年進入「影像讀書會」到98年這5年所學習到的點點滴滴匯集成一本書，呈現出來，大家一起來分享，人生的「喜、怒、哀、樂」。

目　次

序　言

Chapter 1　踩著雲彩、自由自在
——新楊平、中壢社區大學影像讀書會 點點滴滴

Chapter 2　彩色人生，任我遨翔

Chapter 3　青山綠水，擁抱大地

Chapter 4　凡走過必留下痕跡

第一篇

踩著雲彩、自由自在
——新楊平、中壢社區大學
影像讀書會點點滴滴

一、披星戴月

<center>來往：台北→中壢→台北（95/09/24）</center>

記得民國81年的緣，在中壢市買下房子，而沒有機會回來住，想不到在民國93年8月時，怡興安親班結束時，正好考上經國管理暨健康學院，暫時不去上班；有天心血來潮打電話給彩鸞老師，告知她，我沒有上班的消息，此時彩鸞老師告訴我：「平鎮市民大學要開一門課程：『影像讀書會』，妳要不要來參加？」我沒有考慮，就說：「好」，反正不上班，就有時間去參加。

從那時起，每星期二，就從台北坐火車到中壢。晚上，上完課再坐火車回台北，這樣台北→中壢→台北，來往不知道幾趟地，參加此項活動，可是一點也不覺得累，反而覺得生命中充滿希望與踏實感。所謂「影像讀書會」就是欣賞影片，分享心得，所欣賞的影片都是教育影片、有意義的影片，喚醒人，如果影片中的情形在你的生活中發生，你會如何去處理、解決？和其他學員互動、分享心得，經驗中更成長自己。

感恩彩鸞老師的用心及學員們的努力，「影像讀書會」今年9月邁入第5學期的階段，一次比一次的精彩，這學期的課程

推廣於社區，希望有更美好的迴響，使參加的人越來越多，因為它是老少咸宜的活動，「人要活就要動，要動就要看，要看就要說，要說就要寫，要寫就要出書」，「影像讀書會」已經達到以上的理想。因為我們已經出了兩本書；一本是《來看電影》，一本《人生如戲》，未來還會陸續出爐，而且未來「影像讀書會」不是只有在平鎮市民大學有此課程，希望推廣於全省，就如「教室像電影院」一樣人人受惠。

後記：

在來往台北→中壢→台北的火車之旅，所見所聞更體會，人生的無常，人生如火車一樣，飛快如速，一轉眼，幾十年就這樣過了，想想你做了什麼？有什麼你還未做、未完成，趕快把握當下，去完成，要不然，火車到終點，你的人生結束時，你才發現有許多事情多未完成，而遺憾終身，非常不值得。朋友們，趕快努力，找尋你未完成的夢想，把握當下，活在充實感的生活是值得回味。

二、影片欣賞

導　　演：李廷香
演　　員：金乙粉、俞承豪
發行公司：春暉公司電影
分　　級：普遍級
電影類型：劇情
片　　長：87分鐘
上映日期：2002/10/4

劇情內容：

　　在一個暑假裡，小武的媽媽因為需要處理一些事情，把7歲的小武帶到鄉下跟77歲的外婆生活。外婆年紀老邁，再加上不能言語，而她所居住的地方跟城市是兩個極端的世界，連小朋友最喜歡的電視也沒有。在城市長大的小武跟外婆同住時，彷彿來到一個與世隔絕的世界。周圍幾乎沒有其他人居住，而小武亦無法與婆婆用言語溝通，一開始感到十分不習慣，並非

常的排斥外婆，排斥這個地方，也因此產生了許多令人發笑又
氣結的衝突。起初，小武把自己在鄉下無法適應的責任全推給
外婆，不滿意這個，不滿意那個，可是到了後來，當小武感到
外婆對他的好以及他對周遭的環境慢慢的適應了之後，他的心
態開始有了轉變，慢慢的能了解外婆對自己的付出。當他知道
即將離開外婆回到都市時，他並沒有興奮的感覺，反而掛念著
外婆，為了要和外婆溝通，小武教外婆寫字，怕外婆不會寫
字，還將要寄信的內容都幫外婆寫好，對外婆的不捨之情在
影片中表露無遺，最後小武在離別的公車上以手語對外婆表達
「對不起」為本片畫下了完美的句點。

（摘自Yahoo！奇摩電影網站）

問題討論：

一、當你的媽媽把你帶到外婆家居住，你的感想如何？

二、你和外婆的相處如何？

三、你外婆是一位怎樣的人？

四、此影片，給你印象最深刻的一幕是什麼？為什麼？

五、欣賞完此影片，你的心得感想是什麼？

心得分享：

看完此影片感想最深處是使我懷念起往生的奶奶，奶奶在世時非常疼愛我，而我就如影片中的孩子，沒有好好珍惜所擁有，當奶奶要辭世以前經常告訴我：「你要趁我在世時經常回來看我，有一天你想回來看我已經來不及了。」而事實真的如此。

人往往生活在福中不知福，經常埋怨，怨天尤人，而不去檢討自己，尤其現在的孩子，資訊的發達，生活的富裕，使他們不知道貧窮是什麼？也不知道學習尊重別人，像影片中的孩子一樣，他以為想吃肯德雞就有肯德雞，他的外婆能夠殺隻雞給他吃就要感恩外婆。

此影片教育孩子要學習去尊重別人，用感恩的心，惜福珍惜所擁有的一切；否則當失去了你想再找回來，可能，一切都太遲了。

93/09/14

（此篇心得分享刊載於《來看電影》第85頁）

省思：

人本性是善良，在優良的環境成長，人格發展健全，惡劣環境成長，心胸窄小，肚量不大，悲觀，老是哀聲歎氣。都是別人的錯，此影片告訴我們，環境惡劣，就是讓你學習如何成長？最好的機會！

二 老師你好

導　　演：張奎聲
演　　員：車承原
發行公司：春暉影業
類　　型：勵志、劇情
片　　長：110分
上映日期：2003/09/19

劇情內容：

　　來自漢城的國小老師，金邦鐸，一直以來，都無心作育英材，只會幻想成功做大事，在無人自願的情形下被遣派往極偏遠的鄉村執教。慣於都市生活的金老師，不甘於在這窮鄉僻壤的學校任教，因此，從他到達鄉村後即不斷的找機會要重返漢城。可是，他要離開也不是那麼容易，因他面對的是一群極為純真的學生和純樸的村民……

■ 對小學生來說，金老師帶領他們找到自己的理想。

■ 對學校來說，金老師改變了校園風氣。

■ 對村民來說，金老師是上天給予他們的寶貝。

■ 對金老師來說，這是一段永生難忘的的美好經歷。

　　在漢城，父親是學校工友的國小老師金邦鐸，小時候每當做錯事時，老師都以工友為壞榜樣來責罵他，使他產生極大的

自卑。於是立志要成功，做大事賺大錢！長大後雖然勝任父親心目中極尊崇地位的老師一職，也仍以賺錢為人生第一目標。

（摘自Yahoo！奇摩電影網站）

問題討論：

一、你心目中的老師是一位如何的老師？
二、目前為止，你有值得懷念的老師嗎？
三、欣賞完此影片，給你印象最深刻的是那一幕？為什麼？
四、影片中的老師，他的父親為什麼希望他長大做一位老師？
五、欣賞完此影片，你的心得感想是什麼？

心得分享：

欣賞完此影片，感受最深的是父子情及師生情。影片中老師的父親是學校的工友，所以當學校舉行家長會時，他都告訴老師：「他的父親沒有空來」而挨老師打。他的父親希望他長大做一位老師，他也沒有辜負父親期望長大真的也為人師表。

可是當他為人師表時，是一位非常愛錢的老師。因為當下對孩子的問題處理不妥，而從此被派到偏遠的學校去教書。此所學校只有5位學生，剛開始他對於環境非常不適應，從繁華

的都市到鄉下，所以他經常沒有心情上課，請孩子自修。起先孩子還挺高興可是後來孩子覺得很奇怪。

經過一段時間的相處，老師受到學生純真的表現、及家長因為家中沒有錢而把家中最好的東西來孝敬他。其中有一位孩子的母親生病、沒有辦法拿出家中的東西來孝敬老師，就翹課去打工賺錢，拿回來孝敬老師，還被老師誤會他偷懶不上課，當老師知道原因以後感動了落淚了。影片中其中所發生的一幕一幕師生情，不是言語所能形容。

回想現今的社會，能有如此感人的師生情很少。現在環境好的都把老師當台傭來使喚，不會去尊重別人，還要求別人要尊重他。所以現今的教育提倡多元教育，可是往往沒有把倫理道德觀念多倡導些，孩子快被社會的現實主義同化。所謂懂得感恩惜福的人是最有福的人。

93/10/25

（此心得分享刊載於《來看電影》第99頁）

省思：

現今的教育和從前截然不同，孩子犯錯，不能打罵，否則不是父母提出告訴，就是孩子去自殺，要不然就離家出走，不但老師難當，連父母本身也不知道如何去教育自己的孩子。

三　他不笨、他是我爸爸

導　　演：潔西尼爾森
演　　員：達科塔芬妮、西恩潘、蜜雪兒菲佛、蘿拉鄧
發行公司：得利影視股份有限公司
片　　長：132分
電影分級：普遍級
電影類型：劇情
日　　期：2002/12/20

劇情內容：

　　一個30歲卻只有7歲智商的父親，他要如何爭取7歲女兒的監護權？山姆當父親的第一天，他老婆就離開了他，而弱智的山姆只好負擔起養育他女兒露西的重責大任，雖然他必須每天都到咖啡店打工，還要學習如何照顧剛出生的嬰兒，但是他和露西兩人相依為命，關係也越來越緊密，同時還好他有一群好朋友幫助他一起度過這些艱困的時期。當露西開始上幼稚園之後，她的生命也進入了另外一個階段，她開始學習、開始認識朋友，可是同時社工人員也發現了山姆和露西的問題，他們認為山姆沒有能力好好教養露西，於是山姆被迫展開爭取露西監護權的行動。山姆找上了麗塔哈里森（蜜雪兒菲佛飾）來幫他辯護，雖然一開始的時候麗塔非常不想接下這個棘手又勝算很

小的案件，但是後來她漸漸被山姆的真誠和他深愛露西的心所感動，於是他們兩個開始想盡任何方法來爭取露西的監護權，但是橫亙在他們前面的卻是許許多多的難題，而他們要如何突破所有的困境？

（摘自Yahoo！奇摩電影網站）

問題討論：

一、你認為親情重要還是友情重要？為什麼？

二、如果你的父親是一位殘障者，你的感受如何？

三、你認為是父親辛苦還是母親辛苦？為什麼？

四、此影片，給你印象最深刻的一幕是什麼？為什麼？

五、欣賞完此影片，你的心得感想是什麼？

心得分享：

欣賞完此影片感觸最深的是「親情」，尤其是父女情。影片中的父親是一位年齡30歲左右、心智卻只有7歲的階段；難怪社工及兒童福利機構會擔心，這位父親如何去把自己女兒帶大。

其實不用擔心，因為「親情」的偉大要看個人對事情的看法，劇中的父親說了一句話：「毅力、耐心、傾聽，我們彼此深愛對方。」多偉大的親情，只要生活中碰到事情用毅力、耐

心去處理，只要他們父女兩人彼此深愛的對方沒有不能解決的事情。

　　還有劇中的「友情」非常重要。當孩子小時候為了買一雙鞋子、錢不夠時，所有朋友從身上那出他們僅有的錢，使人見了非常感動。當初他找的律師本來不想接此案件，但是後來她被他的真誠和深愛她女兒的心所感動，不但不用律師費還很努力替他打官司如何去贏得此場官司？

　　雖然寄養家庭很照顧她，可是她深愛她的父親，所以她會在晚上偷偷跑出去找她的父親，讓她的寄養人頭疼不已。最後她的寄養家庭投降了，把女兒還給了他。

<div align="right">93/11/02</div>

省思：

　　誰能評斷什麼是對小孩最好的抉擇？沒有任何人有絕對的答案。

四 當我們粘在一起
（Stuck On You）

導　　演：法拉利兄弟（Bobby & Peter Farrelly）
演　　員：麥特戴蒙（Matt Damon）、雪兒（Cher）、
　　　　　葛倫金尼爾（Greg Kinnear）
發行廠商：福斯影業
電影分級：普遍級
電影類型：喜劇
片　　長：118分
上映日期：2004/3/5

劇情內容：

　　《情人眼裡出西施》、《哈拉瑪莉》知名喜劇導演法拉利兄弟新作，由《神鬼認證》麥特戴蒙、《愛在心裡口難開》葛瑞格肯尼爾聯手搞笑，兩大奧斯卡天后雪兒、梅莉史翠普跨刀客串。

　　鮑伯（麥特戴蒙飾）、華特泰諾（葛瑞格肯尼爾飾）是一對「黏在一起」的雙生兄弟。他們是一家快餐店的老闆，閃電般的四隻快手從來不讓任何一個顧客久候。

　　要成為演員的念頭終於讓華特下定決心，他提醒鮑伯小時候立下永遠不和對方分開的承諾，兩人一道打包志氣比天高地往

好萊塢出發。一找到地方落腳，他們交上的第一個朋友是一位性感尤物鄰居（伊娃曼德絲飾演），她幫華特找到了一位頭髮斑白的經紀人，這傢伙首先動的腦筋就是要華特去拍色情片。事情也不盡然悲觀，兩兄弟遇到傳奇天后，也是奧斯卡影后的大姊級人物 ── 雪兒時，世界立刻風雲變色。雪兒當時正想找個菜鳥來把自己沒什麼興趣的一部電視影集搞垮，華特就這樣獲得了和雪兒演對手戲的機會。沒想到，不但沒有讓節目垮掉，華特反而讓收視率節節上升，這對兄弟因此一夕成名。可是，他們的星夢冒險才剛起程呢，因為鮑伯和談心多年的網友展開一場下線後的戀情，兩兄弟在此時做了一個改變他們一生的決定……

（摘自Yahoo！奇摩電影網站）

問題討論：

一、影片中印象最深刻是什麼？

二、影片中最感人的一幕，是什麼？

三、此事情發生在你的生活中，如何面對它？

四、當你的身體和別人粘在一起，你的感受如何？

五、欣賞完此影片，你的心得感想？

心得感想：

　　當一件事情做習慣後，你想去改變它，是一件不容易的事情，所以教育家曾經說過：「3歲以前定終身。」當你在小的時候，把一些生活習慣都養成以後，長大就不會差到那理去？

<div align="right">93/11/16</div>

省思：

　　影片中提醒我們做任何事情不要怕挫折，勇敢接受挑戰，如影片中的雙生兄弟一樣。

五 真愛奇蹟

導　　演：彼德契爾生
演　　員：莎朗史東、珍娜羅蘭、哈利狄恩史丹頓、
　　　　　　吉莉安德森、詹姆斯甘多費尼
發行公司：環球影業
電影分級：普遍級
電影類型：劇情
片　　長：100分
上映日期：1999/01/30
影片年份：1998

劇情內容：

　　凱文和他的母親成為麥克斯的鄰居之後，使得麥斯威爾的生活起了重大的變化。原本長得高頭大馬的麥克斯是個自閉孤僻又有學習障礙的小孩，他永遠是同學欺負的對象，而瘦弱又患有小兒麻痺的凱文卻聰明過人，這兩個男孩一見如故，立刻形成莫逆好友。

　　凱文和麥克斯兩人結為莫逆之交後，一起在想像的世界中，伏持正義，突破現實生活中的困頓和沮喪，但是好景不長，就在生活看似平靜順利的時候，麥克斯的殺人犯父親從監

獄裏假釋出來，好不容易拋之腦後的生活夢魘，再度回來襲擊
著麥克斯……

（摘自Yahoo！奇摩電影網站）

問題討論：

一、你認為親情重要還是友情重要？為什麼？

二、如果你的朋友是一位殘障者，你會如何幫他？

三、影片中的麥克斯為何是一位自閉兒？

四、此影片，給你印象最深刻的一幕是什麼？為什麼？

五、欣賞完此影片，你的心得感想是什麼？

心得感想：

　　欣賞完了《真愛奇蹟》感觸最深是主角凱文雖然是一位身心障礙的孩子，可是卻是一位聰明過人的孩子，和他的鄰居麥克斯成為好朋友；麥克斯是一位自閉症又有學習障礙的孩子，他們倆互相用自己的優點而成為截長補短的摯友。最後凱文死了以後，麥克斯開智慧終於完成他和凱文交往這段時間的友誼回憶。使我們想到現今的社會特殊的孩子如此多，很多父母為孩子的付出是如此辛苦。願大家共同努力為這些特殊的孩子們努力，輔導他們使他們也能在這社會有生存的空間。

　　最令人動容的是凱文為了救朋友麥克斯，不顧自己是一位身心障礙的孩子，最後靠著智慧和毅力救了他的好朋友。雖然他最後雖然離開人間、他們倆的這份真情，永難忘懷。

<div align="right">94/03/29</div>

<div align="right">（此心得分享刊登於《人生如戲》第52頁）</div>

省思：

　　此影片讓我們感受到友誼的珍貴，可是也提醒我們親情的重要，如果當時麥克斯沒有親眼，看見他父親殺死他的媽媽，他的家庭就不會破碎，他也不會成為一位自閉兒。

六 那山那人那狗
（Postmen in the Mountains）

導　　演：霍建起
演　　員：滕汝駿、劉燁
發行公司：春暉
電影分級：普通級
上映日期：2001/3/24

　　大陸電影《那山那人那狗》，片名簡單率直得讓人丈二金剛摸不著頭緒，雖然以最簡單的角度來看就是深山裡兩個男人和一條狗的故事，然而該片卻是歷年來少見，如此單純卻真情流露的動人佳片，1999年贏得中國電影最高榮譽金雞獎兩項肯定，說明了該片的可貴和精采。

劇情內容：

　　《那山那人那狗》劇情講述即將退休的郵差，在湖南茫茫的深山中送了一輩子信，馬上要由唯一的兒子接下送信的工作，面對兒子首次出發，老郵員千叮嚀萬交代實在放心不下，於是帶著長年跟隨的忠狗，陪著兒子走一趟送信之旅。

　　父子倆徒步在壯闊的山林、清翠的田野間，展開前所未有對彼此的認識和了解，年輕氣盛的兒子終於知道數十年來，父親郵差工作的辛苦與意義。老郵差也體會二十多年來，妻子終日等待的無奈和兒子長大成人的驕傲，於是那山、那人、那狗構築了一幅幅美麗的畫面，一串串人性的感動。

　　如果說《那山那人那狗》是繼《喜馬拉雅》後，再一次呈現無名英雄世代交替傳承的故事並不為過，《喜馬拉雅》裡成群的商隊面臨高山跋涉、暴風雪的阻撓；而《那山那人那狗》則是老郵差獨自一人長途跋涉在湖南深山，為偏遠地區的鄉民傳遞一點一滴的信息。

　　《喜馬拉雅》勾勒老酋長傳遞對抗大自然的經驗和精神給下一代。《那山那人那狗》則是父子倆代融化長久以來的冷漠和距離。不論是《那山那人那狗》或《喜馬拉雅》，都展現人類面臨大自然的考驗，所呈現出的堅毅不拔，《喜馬拉雅》若是展現青康藏高原遼闊的景色，《那山那人那狗》則強調亞熱帶山林裡無盡的綠，以及親子間真摯的感動，在大陸新秀導演霍建起繼1996年《贏家》獲得金雞獎導演處女作獎後，《那山那人那狗》又再度奪下1999年金雞獎最佳劇情與最佳男主角兩項大獎！

（摘自Yahoo！奇摩電影網站）

問題討論：

一、影片中最感人是哪一幕？為什麼？

二、影片中的父子情如何？

三、你和你父親的感情如何？

四、假如有一份工作必需到偏遠的地方去？你的想法如何？

五、欣賞完此影片，你的心得感想？

心得感想：

影片中描述一位在山中服務的郵務員，退休後，他推薦自己的兒子接他的棒子，去當郵差。因為他放心不下郵務的工作落在別人手中而做不好。面對兒子首次出發，老郵差不放心陪著兒子。

兒子一路送郵件才深深體會到父親的辛苦及為何父親連過年都沒有回來的原因。

尤其最感人的地方是有一封信，是父親代筆來安慰一位叫五婆的老人家，因為他的孫子離開家鄉再也沒有回來過，為了讓老人家存著希望、為孫子而活，信的內容及錢財都是老郵務員自己編造出來，父親也希望孩子以後每十天、二十天照著做來探望五婆老人家。

另外的一件事情就是當他們在休息時，風很大，把信吹走了，老郵務員為了撿起失落的信件，那種負責任的精神，讓人

非常欽佩。至於父子的親情，表現於要走過溪水、兒子背著父親涉水過河的情形、令人非常感動。此片中呈現出親情、友情的偉大。

94/05/10

省思：

「責任」很重要，一個人要成功就是做任何事情要腳踏實地去做，而且還要有所責任感，不管做的是好與壞，自己該負的責任就該承擔起來。

七 人間有情天

導　　演：Nanni Moretti
演　　員：Nanni Moretti、Laura Morante、Jasmine Trinca
發行公司：春暉影業
片　　長：93分
上映日期：2001/11/17

劇情內容：

　　義大利導演南尼莫瑞提自編、自導、自演之作，獲得2001年坎城影展金棕櫚獎，敘述一個家庭如何走出喪子之痛。這也是義大利電影暌違二十多年再度摘下該大獎。

　　心理醫師喬凡尼一家人，居住在義大利北部美麗的濱海城市，他和妻子寶拉，以及一對正值青春年華的兒女，長女愛琳和愛子安德烈，家庭生活和樂融融、溫馨甜蜜。每天，喬凡尼的病人在諮詢室裡向他傾吐各式光怪陸離的病情，對比他們強烈的狂想偏執，喬凡尼更能感受到平安喜樂的幸福。

　　然而，某個星期天的早晨，喬凡尼意外接獲噩耗，原來兒子安德烈在和朋友潛水時驚傳惡耗。他永遠不會回來，而喬凡尼承諾和他一起晨跑的約定，也永遠無法實現。失去安德烈後，喬凡尼一家幾乎無法從打擊中復原，成員哀痛至極。此

時，他們收到一封神祕女孩寫給安德烈的信，為原先死氣沉沉的家庭重新帶來生機。

（摘自Yahoo！奇摩電影網站）

問題討論：

一、你認為親情重要還是友情重要？為什麼？

二、當你失去親人時，你的心情如何？

三、影片中的兒子德烈潛水出事後，全家心情如何？後來什麼事情讓他們的家庭帶來生機？

四、此影片，給你印象最深刻的一幕是什麼？為什麼？

五、欣賞完此影片，你的心得感想是什麼？

心得分享：

當您的家人中，有人忽然離您而去，那段時間如何去釋懷心中的不捨真的很不容易做到。就像劇中所發生的事情一樣，劇中的父親是一位心理醫生，當他的兒子有一天去潛水而沒有回來離開人間。

那段時間他一直自責自己，雖然他是一位心理醫生，平常幫助那麼多病人，聽他們傾訴自己生活中不能解決的事情，結果自己碰到了事情確沒有辦法去解決。他用盡了各種方式

想忘掉失去兒子的痛苦，最後還是不行，只好放棄當醫生的職業。

<div align="right">94/05/12</div>

省思：

　　就是平常就要珍惜您所擁有的一切，不要等到失去了想追回、自責自己都已經來不及了。還有人生無常，把握當下很重要，俗話說：「平安就是福」因為生命、親情、友情都是用金錢買不到的。

八　背起爸爸上學

導　　演：周友朝
編　　劇：王浙濱
演　　員：趙　強、江化霖、顏丹晨、馬恩然、張小童
片　　長：96分鐘

劇情內容：

　　石娃的母親過世，父親用一只銅勺決定他和姐姐誰能夠去上學，銅勺轉向了石娃，姐姐從此留在家中幫忙家務，父親則努力工作讓石娃能順利就學。石娃成績優異，總是拿第一名回家，但是家中經濟困難繳不出學費，父親不得不將女兒出嫁以換取聘金，被蒙在鼓裡的石娃知道後傷心欲絕。

　　石娃不負眾望得到了全國奧林匹克化學競賽甘肅區一等獎並且順利考取師範學院，中風的父親不願意石娃為了照顧自己放棄到城裡上學，竟然選擇跳井自殺，石娃答應父親完成學業但是要父親一同前往城裡居住以便照料。

　　出發的時間到了，變賣了家中所有的物品，鎖上家裡的大門，石娃用手推車將父親載到河邊，面對童年曾經畏懼的河流，這次石娃不再害怕，放下手推車，石娃背起父親踩過泥濘的河灘地到城裡上學去。

「河水有漲也有退的時候，但學是天天都要上的呀！」石娃
看到同學被水沖走，從此不敢過河，逃學三天後被父親發現痛打
一頓，石娃看著河水哇哇大哭，父親背起小石娃過河上學去。

「人有時候很可怕，有時候很偉大」當我們對人性失去信
心的時候，總是有些人有些事，讓我們又重新燃起希望。

（摘自Yahoo！奇摩電影網站）

問題討論：

一、影片中最感人是那一幕？為什麼？

二、假如你家中的生活是貧窮，你如何脫離貧窮的生活？

三、你們的手足之情很深嗎？

四、你對於父親的情如何？

五、欣賞完此影片，你的心得感想？

心得感想：

命運永遠是捉弄人，貧窮的孩子永遠矮人一截，可是能從
貧窮逆境中走出來的人，也就是抬頭挺胸的人，比人高一截，
是成功的人。

如：劇情中的石蛙就是最好的例子，他能在那種環境下獲
得全國奧林匹克化學競賽一等獎，值得我們恭賀他。

95/3/21

省思：

　　為什麼經濟環境差的孩子，就要很努力用功去爭取，而環境富裕的孩子就不懂得惜福與感恩！

　　總是埋怨別人，尤其現在的倫理家庭道德觀念淡薄，有多少人能像石蛙那種表現，雖然考上了師範學院為了能照顧父親，做到兩全其美，竟然變賣家產，帶著父親跟他一起生活。

　　現在的孩子，他不要來煩你，就已經阿彌陀佛！休想指望他來照顧你。所以從此影片中，使我們深深感受到家庭教育的重要性。因為孩子一生下來，就是一張白紙，看你如何去教育他，大人給他的環境非常重要。

　　胡適先生說：「如何去栽，就如何收成！」用心去完成任何事情是很重要，也就是說我們要背起教育孩子的責任，是如何沉重？願天下所有的父母，都能抽出時間陪陪你的孩子，做親子的溝通及良好的互動。

九　山村猶有讀書聲

導　　演：尼可拉斯菲力柏特（Nicolas Philibert）
發行廠商：海鵬
電影分級：普通級
電影類型：劇情
上映日期：2005/3/25

劇情內容：

　　喬治老師在法國一所小學裡教了二十多年的書。這所小學就座落在法國南部的偏遠山村裡，全校總共只有一位老師和十三個學生，學生們從4歲到11歲都有，喬治老師得教他們所有的功課。這個冬天，喬治老師一如往常耐心地教學生唸書和遊戲。他們做算數、他們畫圖畫，喬治老師也會隨時教他們學習新的法國字。有時，喬治老師還讓大家一起學煎荷包蛋、學做鬆餅。當同學們都表現得很好時，喬治老師還會犒賞他們，帶他們去戶外寫生，甚至一起玩雪仗。4歲的裘裘最調皮可愛，有時喬治老師也拿他沒輒；10歲的奧立維爸爸染了重病，際遇最讓喬治老師心酸；11歲的娜塔莉則有學習障礙，依賴喬治老師頗深的她說，她不想畢業。

　　春天很快溜走了，鳳凰花的季節又來了。未婚的喬治老師為學生們奉獻了他人生的大半青春，然而再過一年後，他也將退休，向大家道別了。眼前，倒是這幾位畢業生反而先對他說了「再見」，此時最放不下心的，就是眼角泛著淚光的喬治老師。

問題討論：

一、你會到偏遠的地方教書嗎？為什麼？
二、你認為城市的孩子和鄉村的孩子，有何差異？
三、影片中的老師和學生互動如何？
四、此影片，給你印象最深刻的一幕是什麼？為什麼？
五、欣賞完此影片，你的心得感想是什麼？

心得分享：

　　當欣賞完此影片感觸最深是，影片中的老師能在偏遠山村裡，用他的「愛心」、「耐心」去教導那裡的孩子，雖然只有十三位學生，而且年齡層都不一樣，是一個混齡的班級可是他卻把這個班級經營管理得很好。

　　從此影片中讓我想起，我現在所從事的工作——安親班的老師，使我體會到一個老師和學生的互動非常重要，現在的學

生不是用打、罵就可以成長，需要的是關懷、與愛，孩子得到更多的「愛」才會去愛別人，懂得感恩、惜福是非常重要。

95/06/30

省思：

　　一位好老師對於學生的影響很大，想起我上小學一年級時，有一天大家在操場跳大會操，忽然有一位老師走過來說：「你跳的是什麼舞？」從此以後，只要上跳舞課，我一定逃避。這就是老師的一句話，會影響一個人的終身學習，奉勸各位老師們當你要講一句話時先思維一下，此話是否會傷到人。

佐賀的超級阿嬤
（Gabai Grany）

導　　演：倉內均
演　　員：吉行和子、工藤夕貴、三宅裕司、緒形拳、
　　　　　淺田美代子
發行公司：雷公電影
電影類型：溫馨／家庭、劇情、喜劇
片　　長：104分
上映日期：2006/09/22

劇情內容：

　　電影改編自島田洋七《佐賀的超級阿嬤》暢銷小說，阿嬤說：「再艱苦，也要讓老天笑出聲音來！」顯示阿嬤的思考是多麼正面，多麼激勵人心。8歲那年，昭廣離開廣島來到佐賀鄉下的阿嬤家，迎接他的，是一間破爛的茅屋，以及曾經帶著七個子女熬過艱困歲月的超級阿嬤。雖然日子窮到不行，但是樂天知命的阿嬤總有神奇而層出不窮的生活絕招，在物質匱乏的歲月裡豐富了昭廣的心靈，讓家裡也隨時洋溢著笑聲與溫暖。

　　導演倉內均：希望觀眾盡情地為阿嬤的堅強與可愛歡笑、流淚。本片由倉內均執導，電影外景全在佐賀拍攝，雖然歷經四年的拍攝過程中，一度遭遇資金困難，但在佐賀縣民「一人一萬日圓」的支持下，終於拍攝完成。片中許多臨時演員也都是由當地民眾熱情支援演出。

　　佐賀的超級阿嬤演員除了飾演祖母的吉行和子及成年後主角的三宅裕司之外，還有淺田美代子、緒形拳、島田紳助、工藤夕貴等日本當紅演員參與演出。

<div style="text-align: right">（摘自Yahoo！奇摩電影網站）</div>

阿嬤經典語錄：

■ 東西只有撿來的，沒有扔掉的。

■ 時鐘反著走，人們會覺得鐘壞了而丟掉。人也不要回顧過去，要一直向前進！

■ 彎曲的小黃瓜，切絲用鹽伴過後味道也都相同。

■ 人到死都要懷抱夢想！即使不能達成也無妨，因為終究是夢想！

問題討論：

一、看完此影片最讓您感動的地方？為什麼？

二、您心目中的阿嬤，是怎樣的人？

三、您認為現今社會的阿嬤和影片中的阿嬤有何不同？

四、回憶您自己的阿嬤，給您印像最深刻的事情？

五、欣賞完此影片，您的心得感想？

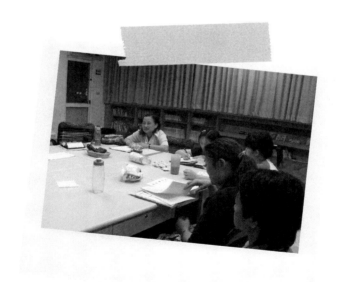

心得分享：

　　如電影中的阿嬤說的：「窮不可恥，窮有窮的優點，就看您如何去生活？」還有她告訴她的外孫，最好的運動不花錢就是賽跑，沒有想到影片中的阿嬤是如此有智慧，遇到事情能隨機應變，使孩子心服口服，所謂「人窮志不窮」，雖然環境好幾代下來都很貧窮，可是他們是屬於貧窮中的富有，也就是精神愉快，生活中充滿的歡樂的那種窮苦人家。

　　誰說貧窮可怕，那要看你如何去生活？只要你努力、用心地去經營你的人生，如影片中的昭廣一樣，你的人生一定充滿彩色，生活一定過得非常美滿、充實。

　　不要埋怨任何事情，上天對人永遠是公平，就看你如何把握當下，及握住機會，那最後的成功是屬於你的。

<div align="right">96/06/07</div>

省思：

　　從影片中告訴我們「勤儉」很重要，它是至富的根源，想要得到富貴，就要從小懂得如何「勤儉」，很多東西不要浪費掉，有些東西可以資源回收再利用，就要珍惜它。

藍蝶飛舞
（The Blue Butterfly）

導　　演：蕾雅普爾（Léa Pool）
演　　員：威廉赫特（William Hurt）、帕絲卡巴絲瑞
　　　　　（Pascale Bussières）、馬可多納托（(Marc Donato）
發行公司：華展影業
電影類型：冒險、溫馨／家庭、劇情
片　　長：95分
上映日期：2005/07/15

劇情內容：

　　有一位叫彼特的孩子，在兩年前就夢想到雨林去抓「藍蝶」，正好昆蟲專家艾倫先生接受訪問時，彼特去見艾倫先生，希望他能帶他去雨林抓「藍蝶」，可是艾倫先生沒有答應。彼特就留言給艾倫先生，說：「他一個人要到雨林去抓『藍蝶』」，艾倫先生被他的熱情感動，及母親的懇求之下，答應他，帶他去墨西哥雨林去抓「藍蝶」，請彼特的媽媽也要一起同行。（作者註：因為彼特是一位腦癌患者，存活時間只有三至六個月，他的年齡只有十歲）。

到了墨西哥一個村落有一位小女生叫雅娜，見到艾倫先生來，非常歡喜，告知她的父親艾倫先生來了。艾倫先生和彼特及他的母親就在此村落住下來，首先艾倫先生當下示範如何抓蝴蝶，結果抓到蜻蜓，艾倫先生認為是好預兆，表示藍蝶就在附近。

開始行動去抓「藍蝶」，沒有想到雨林有這許多棒的東西，如：「蝗蟲」、「獨角仙」等昆蟲，「藍蝶」愛水，附近有瀑布，牠一定在附近。想起雅娜說：「抓藍蝶也許是個夢想，因為我什麼都不懂。」艾倫先生說：「有小花就會見到瓢蟲，因為小花是牠的家。我告訴你，瑪利亞是我的女兒，我為了抓「藍蝶」，在十七年前拋棄她們母女，這趟回去我一定要去找我的女兒（作者註：艾倫先生從彼特身上才想起他拋棄十七年的女兒）。你看此處這麼美好，這輩子在也看不到。」當他們看到「藍蝶」想抓時，結果跑太慢了，因為前面是溪谷，這時彼特的病，突然發作，他們只好先回到村落。

彼特對媽媽說：「我和艾倫先生兩人去雨林，因為我們倆人，才是真正去抓『藍蝶』的人」，當他要出發時，雅娜給他一串項鍊，請他珍惜現在。雨林中不只是「藍蝶」可以抓，還有許多昆蟲。彼特不認為用水果可以引誘「藍蝶」的出現，事實證明「藍蝶」真的出現，再次行動去抓，結果沒有想到他們倆人跌入深谷，而且艾倫先生的腿很嚴重受傷，不能走動。彼特決定回去求救，艾倫先生怕他迷路要他不要回去，不行，救人要緊。他從指南針去判斷村落的方向，沿途困難重重，不

過最後終於見到了媽媽，把艾倫先生救回村落，艾倫先生說：「我們沒有抓到，但看到了，記住牠是奇蹟」。這時雅娜抓到了「藍蝶」，她將「藍蝶」給了彼特，彼特幾乎忘記跟她說謝謝！因為心中的快樂，難以形容，可是見到艾倫先生躺在病床，使他想起「生命可貴」。最後彼特把「藍蝶」放走，見「藍蝶」在空中，自由飛翔，他笑了，他知道未來的路如何繼續走下去。

（游麗卿撰，96/06/30）

問題討論：

一、這部影片你最感動是那個畫面？

二、如果你今天是癌症患者，如何看待你的『生命』？

三、你知道有一位抗癌勇士「周大觀」的故事，請你說一說？

四、您認為生命有價值嗎？為什麼？

五、這部片子給你最大的啟示是什麼？

心得分享：

　　欣賞完此影片，最感人是他雖然得到「癌症」，還是想去實現他的夢想，去找「藍蝶」，可是當他把「藍蝶」抓到時，他悟到生命的可貴，所以就把「藍蝶」放走，讓牠自由自在於天空飛翔。

96/06/30

省思：

　　何謂「生命」，每一個人對於「生命」的看法不同，身體髮膚受之於父母，要愛惜它，不可以隨便糟塌。可是當你的

「生命」受到威脅，你如何去愛惜它，有些人乾脆以自殺來結束「生命」比較快，可是他有沒有想到，他的父母白髮人送黑髮人的傷心。所以此影片在教育我們要愛惜自己的「生命」，即使你得到癌症，並不代表人生是黑暗，更應該珍惜短暫的生命，勇敢地活下去，把握當下，利用剩下不多的時間，去做最有意義的事情，完成未完成的心願。最後彼特為什麼把「藍蝶」放走，因為彼特領悟到自由及生命的可貴。所以說天底下，沒有任何事情可以打倒我們，因為我們最大的敵人是自己，而不是別人，珍惜所擁有的一切，常抱著感恩心。

　　「愛惜生命、珍惜現在」，以此和大家共勉之。

十二 水男孩
（Water Boys）

導　　演：矢口史靖
演　　員：妻夫木聰、玉木宏、竹中直人、明三浦哲郎、
　　　　　近藤公園、金子貴俊、平山綾
發行公司：三視多媒體
電影類型：喜劇
上映日期：2002/06/01

劇情內容：

　　誰說女孩子才可以表演「水上芭蕾舞」，男孩子也可以表演，而且不輸女孩子。《水男孩》本片就是在介紹「高校」的男孩如何克服困難，而在校慶時，演出一場由男孩子表演出的「水上芭蕾舞」是如此地成功演出而受到觀眾的喝采。

　　鈴木是本片的男主角之一，因為他是學校的游泳學員，當大家在討論校慶要表演節目時，學校來了一位新的體育老師，放了一段女子「水上芭蕾舞」的影片給他們看，希望他們能在校慶表演一場「水上芭蕾舞」。當老師開始要訓練他們時懷孕了，只好回家待產。哇！在沒有老師訓練下，這五位男孩子，就自己看書，想點子練習，還是表演不出來，他們用學校的游

泳池來練習，沒有想到把水族館老闆寄放游泳池的魚，全部弄死，最後還要賠水費。

　　首先為了籌錢還水費及賠償水族館老板的錢，只好去賣「水上芭蕾舞」的門票，大家都不相信男孩子會表演「水上芭蕾舞」，沒有人願意買，只好來到一間是屬於「人妖」經營的店，請「人妖」來買，結果「人妖」說：只要其中一位留下來，他們就買，結果五人其中之一答應畢業來工作，所以他們就有錢去繳水費。

　　暑假之後就是校慶，所以他們在暑假期間，因為看到水族館裡的海豚表演得那麼精采，興起了他們向海豚學習的念頭，起先水族館的老板，只有叫他們每天去擦水族館玻璃，觀察魚的「海洋世界」，做了兩個星期以後，他們才開始練習，還加強音樂、律動的練習；當他們在海邊預演時，有人誤認他們溺水而報119時，才發現原來是五位男生為了校慶表演的「水上芭蕾舞」而上了電視。當開學時，有更多人加入他們的「水上芭蕾舞」表演。

　　明天是校慶來臨，沒有想到一場火災，把游泳池的水都用光，正在煩惱著，沒有想到，隔壁女校的代表，請他們到隔壁女校游泳池去表演，他們就這樣到隔壁女校的游泳池去表演，所謂一場好的表演是要集合大家的力量來演出，最後他們很成功地表演完水上芭蕾舞，而得到那麼多地掌聲。尤其男主角鈴木的泳褲是那麼地特殊「LOVE」的呈現。

<div align="right">（游麗卿撰，96/07/02）</div>

問題討論：

一、你曾經有被排擠過嗎？為什麼？

二、男生和女生有何不同？說一說你的想法？

三、當你碰到困難時，誰會鼓勵你？用什麼方式？

四、看了這部影片，哪個片段讓你印象最深刻，為什麼？

五、這部影片給你什麼樣的啟示？

心得感想：

　　誰說只有女孩子才可以跳芭蕾舞，《水男孩》這部影片就是在告訴我們，男孩子也可以跳芭蕾舞，只要您有心、用心努力地去學習，最後的成功還是您的，如影片中的男生，他們也是憑著努力勤加練習，終於演出如此精彩的「水上芭蕾舞」，而且全部是男孩子在表演，所謂「天下無難事，只怕有心人」，做任何事情都是一樣，就怕你不用心、努力地去做。還有團隊的精神很重要，因為一件事情的成功與否，不是靠一個人的力量就可以完成的。

96/07/02

省思：

　　天底下沒有不可能的事情，只要您用心，就會成功。最怕您不去做，而凡事怨天尤人，哀聲嘆氣。

十三 小太陽的願望
（Little Miss Sunshine）

導　　演：強納生戴頓（Jonathan Dayton）、
　　　　　微樂麗法里（Valerie Faris）
演　　員：奎格金尼爾（Greg Kinnear）、
　　　　　史提夫卡爾（Steve Carell）、
　　　　　東妮克莉蒂（Toni Collette）、
　　　　　保羅迪諾（Paul Dano）、
亞倫阿金（Alan Arkin）
發行公司：福斯、海鵬
電影類型：喜劇
片　　長：101分
上映日期：2007/01/26

劇情介紹：

　　胡佛一家人都是怪咖，成天吵得雞犬不寧。爸爸隨時隨地教導別人「如何成功」，自己卻總一事無成。爺爺沒事就喜歡吸食海洛因和看黃色雜誌，滿口不入流的話。舅舅是個同性戀的文學教授，愛上了自己的研究生，不幸被其學術對手橫刀奪愛，又被學校解職，最後居然自殺未遂。青春期的哥哥厭惡家裡的一切，希望自己有一天能成為飛行員，他還發誓在考上空

軍學校前絕不開口說話。在家中負責協調這一干人等的媽媽，雖然比較正常卻也瀕臨崩潰的階段。家中唯一正常的就是七歲小女兒奧莉芙。

　　一天奧莉芙有機會到加州參加夢寐以求的年度「加州陽光小姐」冠軍決賽，一家人決定開著黃色小巴士為了一圓小女兒的夢想。沿途中雖然有一些爭執和衝突，意外與波折也不曾間斷，但這一切卻令他們一家人的關係更為緊密。在經歷一連串的夢想與失落後，這一家人終於學會了相互信任和支持。緊張的時刻來到了，勇敢的奧莉芙會不會贏得年度「陽光小姐」的殊榮呢？他們一家人還會遇到怎麼樣的麻煩呢？幸福像陽光，人人都有份！

（摘自Yahoo！奇摩電影網站）

問題討論：

一、從影片中，給你印象最深刻的是什麼？

二、如果你是影片中的父親，你的想法和做法如何？

三、你對於「贏家」和「輸家」的看法如何？

四、你的人生「願望」是什麼？

五、欣賞完此影片，你的心得感想？

心得感想：

最感人的一幕是父母情比不上兄妹情，當哥哥遇到困難時，是妹妹的情感動他，使他鼓起勇氣面對現實，陪著妹妹去完成妹妹的夢想。

96/11/13

省思：

「意念」很重要，每一個人都想當「贏家」，可是當你輸了是否輸的起，反正輸了，就不用努力想辦法，再把它贏回來，其實此觀念是錯誤的，當你輸了，就更應該努力、加倍地去把它贏回來。如影片中，最後全家同心協力，把事情完成，就是贏家，而不是因為要得到名次才是贏家。也可以解說：世界上有兩種人，一種人，很用心、努力去做任何事情，他就是贏家，另一種人是隨便地做任何事情，反正有做就好，他就是輸家，你們認為如何？

十四　孤雛淚

（Oliver Twist）

導　　演：羅曼波蘭斯基（Roman Polanski）
演　　員：班金斯利（Ben Kingsley）、
　　　　　巴尼克拉克（Barney Clark）
發行公司：海鵬影業
電影類型：溫馨／家庭、劇情
片　　長：130分
上映日期：2005/12/30

劇情內容：

　　一名因為不倫戀情而懷了身孕的女子，在倫敦近郊的救濟院中偷偷生下了一名男孩後，黯然離去。使這個可愛的男孩奧立佛才一出生就成了孤兒，也開始了他坎坷的童年。

　　奧立佛在苛刻的孤兒院中長大，那裡沒有溫暖與關懷，只有不停的工作及挨餓，他於是逃出了孤兒院。逃出來的他，為了謀生只好到棺材店當學徒，卻仍然脫離不了飽受欺凌的多舛命運，他不得不再次逃走。此時，流落在倫敦街頭的奧立佛，卻又受騙加入了竊盜集團，而被迫當起小扒手。

在黑暗中的人沒有悲觀的權利，歷盡滄桑的奧立佛總是一心祈求光明的到來，希望能擺脫不幸的命運。而在經歷了一連串悲慘的遭遇後，他總算找到了愛他和想念他的親人，幸福終於降臨。

問題討論：

一、看了這部影片，哪個片段讓你印象最深刻，為什麼？

二、從影片中你對於救濟院的看法和現今的孤兒院及育幼院，
有何不同之處？

三、從影片中你對於童工的看法如何？

四、從影片中，我們可以省思，青少年容易犯罪的原因？

五、此影片給你的啟示和心得感想是什麼？

心得感想：

看完了此影片，我覺得我很幸福，從小生活在一個小康之家，父親是一位公務人員，雖然不是大富大貴的家庭，可是餓不死，在我小的時候，還常埋怨，母親重男輕女，有機會讀書不讀，還回答母親：「書讀那麼多做什麼」？長大才深深體會讀書的重要。

可是現在來唸書也不遲，所謂終身學習，人活到老、就要學到老，學無止境。很慶幸，在我小時候母親沒有把我送給人家做童養媳。如果當年我被送給人家，現在的我不知道變成如何？

97/04/01

省思：

從影片中，可以想像到，原本是一本世界名著，為何改編成電影，還是如此受人歡迎的原因？

一、故事內容的精彩。二、故事中人物、演技的逼真。三、導演能融入劇情、導得逼真、可圈可點。四、雖然社會有所變遷，不過現今的社會問題和以前的社會問題沒有兩樣。

十五 扶桑花女孩
（Hula Girls）

導　　演：李相日
演　　員：松雪泰子、豐川悅司、蒼井優
發行公司：群體工作室
電影類型：勵志、喜劇
片　　長：120分
上映日期：2007/06/22

劇情內容：

　　昭和40年（西元1965年）的日本，以採礦維生的礦鎮生活接連走下坡，位居福島縣、日本最大的常磐礦坑也正逐漸沒落中。眼看礦坑一一關門，鎮上居民就要集體失業，於是在這寒冷的北方小鎮，當地的煤礦公司和鎮長打算出奇招以興建「夏威夷度假中心」來拯救礦場的財務危機。在根本沒人知道什麼是草裙舞，更遑論舞蹈技巧的情況下，度假中心的負責人吉本先生（岸部一德飾）從東京聘請時髦舞蹈老師平山圓香(松雪泰子飾)，在民風頑固保守的窮鄉僻壤，開始招募日後將在度假村登台表演的草裙舞少女，過程中遭遇接踵而來的抗爭與阻撓。礦工的女兒們以紀美子（倉井優飾）為首跟著老師努力學

舞，卻被保守村民指責放棄了傳統和榮耀，只會穿著暴露草裙搔首弄姿。紀美子的媽媽千代（富司純子飾）和大哥洋次朗（豐川悅司飾）都在礦坑工作，對於關閉礦場非常反對，更不諒解紀美子學習這種傷風敗俗的舞蹈。儘管受到重重阻礙，仍不影響紀美子和其他女孩練舞的決心，只是面臨村民懷疑和龐大心理壓力，苦練多時的草群舞秀究竟能不能在度假中心的開幕典禮上完美呈現？

（摘自Yahoo！奇摩電影網站）

問題討論：

一、此影片給你印象最深刻是哪一幕？

二、當你的家庭發生變故時，你要如何面對它？

三、你想脫離貧窮的家庭，你會如何去做？

四、你有夢想嗎？你的夢想是什麼？

五、你的心得感想？

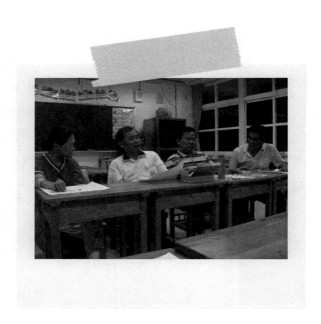

心得分想：

　　「未來，我絕不放棄！」影片中的紀美子不顧家人的反對去練習當下非常保守的草裙舞，在昭和40年代，大家都還停留於保守的時代，尤其是女孩子更不可能去學習舞蹈，可是紀美子認為要改變環境，就要突破舊時代的觀念，如此一來，她堅持她的想法，永不放棄，努力去做，最後的成功還是屬於自己。

<div align="right">97/05/03</div>

省思：

　　所以誰說事情不會有峰迴路轉的時候，只要你有心，一定能成功。如影片中的一群礦工女兒，用她們的堅毅熱情與曼妙舞姿，為日漸沒落的煤礦小鎮舞出一絲生機。

十六 娘惹滋味

導　　演：溫知儀
編　　劇：溫知
演　　員：MOK AI FANG、NITASARI、陳家祥、SOMSAK、
　　　　　田明、姚坤君、蕭正偉、陳慕義、謝月霞、黃采儀

劇情內容：

　　主要描述懷抱夢想的印尼幫傭西娣、紗麗，和泰國勞工
又差來台工作的心情故事，如：故事中的紗麗剛開始不被她幫
傭的家庭接納，沒有想到最後卻嫁給這個家庭的男主人，而懷
孕生子，至於西娣就比紗麗幸運，幫傭的家庭雖然爺爺不能行
動，可是有一位明理的女兒，能將心比心，體會到新移民到台
灣的辛酸。還有劇中發生了華人、印尼人與泰國人之間的衝
突，如何溝通？就如料理一道菜「娘惹菜」那樣，所給的刺
激，充滿酸楚，辛辣、甘甜與農郁的複雜滋味。

（摘自Yahoo！奇摩電影網站）

問題討論：

一、你對於新移民嫁來台灣有何看法？

二、如果你是影片中的西娣，你對於來台灣幫傭有何感想？

三、當你幫傭的家庭對你白班刁難，你如何去處理？

四、影片中印象最深刻？為什麼？

五、欣賞完此影片，你的心得感想？

心得感想：

　　欣賞完此影片，又聽到金鐘獎女主角「莫愛芳」的現身說法，她嫁到台灣的故事，和影片中的故事是相同的。她嫁來時，每天要洗全家二十人的衣服和煮三餐，頭先也是語言不同，產生誤解，慢慢地一起生活，學習，如何溝通？也使她有機會到忠貞國小新移民中心學習及當志工，才有此因緣來拍戲，沒有想到第一次拍戲就得金鐘獎，愛芳又說：「不要做到讓別人瞧不起您，就是自己要用心、努力地去學習，還要有耐心。」

97/11/20

省思：

　　新移民和我們一樣也是人，只是她們是從別的國家來，為什麼大家要用有色眼光看她們，認為她們和我們不同，難道不能平起平坐嗎？總認為她們是為了錢才來台灣，可是她們也有付出很努力地工作，得到她們所應該得到的，所以我們應該和她們多互動，就會有所了解，並不是新聞所報導出來不好的家暴問題，有的新移民家庭也很和樂、溫馨。以下是我對女主角說的話：「愛芳！有您真好！因為您努力的付出，才有如此優異的表現，大家欣賞完了影片，會對您們新移民有不同看法，您改變了大家對新移民的冷漠，我想未來的社會呈現溫馨及熱情的場面。哇！您好棒。」

十七　小孩不笨
（I Not Stupid）

導　　演：梁智強
演　　員：黃柏儒、李創銳、洪賜健
發行公司：UIP
電影類型：勵志、喜劇、劇情
上映日期：2002/11/30

劇情內容：

　　Terry、國彬和文福因為是EM3的學生，所以受盡親戚朋友的鄙視，甚至連某些老師都看不起他們，認定他們是一群不可救藥的「笨」小孩，而且還常帶著有色眼鏡看待他們，只要是什麼壞事都一口咬定是他們惹出來的。

　　國彬在繪畫方面很有天份，但是在母親的眼裡，這種繪畫天份只是國彬得到好成績的最大絆腳石。彬母一直認為國彬進入EM3是因為不用功，喜歡胡亂塗鴉所造成的，卻不知道其實國彬能力有限，已經盡了他最大的努力了。

　　Terry自小受到母親的過度保護，雖然是個名副其實的「乖孩子」，卻因此養成了大小事情都沒有主見，需要依賴旁人。

　　Terry的父親是本地一間肉乾工廠的老闆，因為受到「台灣肉乾王」入侵本地肉乾市場的威脅，而找上國彬父親上班的廣告公司為其設計廣告，可是Terry父和彬父之前曾因誤會而結下成見。Terry父此時當然不會錯過機會，利用自己是客戶的身份，公報私仇，對彬父的廣告概念諸多挑剔，兩人關係更加惡劣。

　　文福在新級任老師的鼓勵和親友的冷嘲熱諷之下，決定發奮圖強，克服自己對功課的恐懼。雖然文福平時需要幫忙母親做生意和照顧弟弟，可是他最終還是憑著自己的努力，在EM3的測驗裡取得有史以來最高的分數，讓文福的自信心頓時大增。

　　國彬因為成績沒有達到母親的要求，不敢回家，萌生自殺念頭，幸好被警方發現，及時救回，但是卻把母親氣得暈倒入院。一家人這時才從醫生那裡獲知彬母已經患上了血癌，隨時會有生命危險的壞消息。同時，彬父因為和外國上司在公事上的鬥爭失敗，而必須辭職，頓時令國彬一家的生活蒙上了一層陰影。

　　一名勞工被Terry父開除，懷恨在心，決定綁架Terry以便向他勒索一筆款項，不料在綁架的過程當中，文福卻陰差陽錯地也一起被綁走了。幸好警方憑著國彬對綁匪畫出的素描，找到了綁匪，成功救出Terry與文福。在經過這次的綁架以後，Terry開始意識到做人不可以過分依賴旁人的道理。

　　彬母的病情每況愈下，如果再沒有得到適合的骨髓捐贈，就會性命不保。經過學校老師的呼籲，許多公眾人士一呼百應，踴躍地到醫院驗血，希望能找到適合彬母的骨髓。經過一

番測試，醫院發現原來Terry的骨髓最適合彬母。Terry為了好朋友，決定面對怕痛的心理，把自己的骨髓捐合彬母。Terry此舉不但救了彬母一命，更使彬父和Terry父冰釋前嫌，化敵為友。

彬父感激Terry一家，決定幫助Terry父構思新廣告計劃，以便抵禦「台灣肉乾王」的超強攻勢。兩人攜手合作，終於想出了以口香糖來包裝肉乾的「Chewing乾」綽頭，Terry父也因此渡過了一次生意上的危機。

經過這一切，文福的成績開始有了顯著的進步，Terry也明白到做人要靠自己的道理。同時，國彬也接到老師的通知，知道自己的畫在美國的繪畫比賽得獎，受到主辦機構賞識，有機會到美國深造。

問題討論：

一、影片中最感人是那一幕什麼？

二、事情發生在你的生活中，如何面對它？

三、你認為世界上有笨人？

四、你平常如何和孩子們相處？

五、欣賞完此影片，你的心得感想？

心得分享：

　　國彬在繪畫方面很有天份，但是在母親的眼裡，這種繪畫只是國彬得到好成績的最大絆腳石。這也是時下為人父母，不知道如何去啟發孩子的潛在能力，書讀不好的孩子，往往有另外天份，所謂：「天才和白痴」只有一線之隔。最後國彬知道自己的畫在美國的繪畫比賽得獎，受到主辦機構賞識，有機會到美國深造，你認為呢？小孩笨還是大人笨？

<div align="right">98/04/22</div>

省思：

　　從此影片給我們省思很多，就是多聆聽孩子的心聲、溝通的重要。多賞識孩子、多包容他們；他們不是你想像中的壞孩子。只要你肯多關心他們，天底下沒有笨孩子及壞孩子，那是大人把他們塑造出來的。

十八 心動奇蹟
（A tale of Mari and three puppies）

導　　演：豬股隆一
演　　員：船越英一郎、松本明子、廣田亮平、佐佐木真緒
發行公司：焉知娛樂、海樂影業
電影類型：劇情
片　　長：124分
上映日期：2008/05/16

　　改編自真實故事，2004年10月23日，日本發生大地震，忠犬瑪莉將主人救出瓦礫堆，但自己與三隻幼犬卻被遺留在天氣不佳，四處是倒塌建築物的村中……。

劇情內容：

　　代代在新潟縣山古志村生活的石川家，是由在村辦公室工作的優一（船越英一郎飾）、兒子亮太（廣田亮平飾）和妹妹彩（佐佐木麻緒飾）、還有頑固的祖父優造（宇津井健飾）組成的四人家庭。亮太和彩的母親・幸子雖然已經過世了，但是在長岡經營美容院的幸子的妹妹・牙子（松本明子飾）會偶爾過來，代替母親準備餐點等等事情。

　　有一天，亮太和彩一起去平時遊玩的空地，與被丟棄在寫著「請領養牠」的紙箱裡的幼犬相遇。即使父親最討厭的就是狗，並警告亮太不可能在家養狗，但是無法捨棄小狗們的彩和亮太，仍在一番努力下獲得爸爸的認同。就這樣，小狗被命名為瑪莉，成為石川家新的家人。2004年，瑪莉也長大，並生了三隻小狗。

　　10月23日（六）下午5點56分。新潟縣中越發生地震。一瞬間山林崩塌，地面碎烈眾家塌陷。餘震持續的途中，亮太的學校變成地區避難所，陸陸續續有村人來集合，亮太與父親逃過一命來到避難所，但是卻沒有彩跟爺爺的身影。在家裡的彩跟爺爺被壓在傾塌的房子裡。

　　不知道過了多久的時間。抱著彩的爺爺，做了人生最後的覺悟。但在這時候，逐漸淺薄的意識裡傳來似曾相似的聲音，原來是瑪莉。把幼犬集中在狗屋的瑪莉，潛入瓦礫堆中，即使遍體麟傷也要到兩人身邊。

　　然後，像要把精神分給他們一般持續舔舐兩人的臉。瑪莉非常的努力，加油的想把兩人從崩壞的家中救出，但是只憑瑪莉的力量，是沒有辦法為被壓在樑柱下的兩人做什麼。瑪莉一邊照顧著三隻幼犬，又為了幫彩和優造打氣，持續在瓦礫堆中來回穿梭。

　　山崩地裂道路不通的山古志村，被完全的孤立了。終於在這時，安田二曹（高島政伸飾）率領自衛隊的救援直昇機到來。多虧瑪莉把安田隊員誘導到崩塌的石川家，彩跟優造也被

平安的救出。人命優先救的關係，救援隊的直昇機不能讓瑪莉他們乘坐，直昇機離開了村落。瑪莉牠一直目送著彩他們乘坐的直昇機離開。

　　瑪莉跟三隻幼犬被遺留在山古志村，在沒有食物的狀態下，拚了命的從各式各樣的危險中求生。另一方面，在長岡的避難處，因為沒救到瑪莉這件事感到心痛的彩和亮太。得知持續天氣不佳的山古志村有暴風靠近，而決定自己去拯救他們。

　　到底，殘留在山古志村的瑪莉能夠持續保護著自己的孩子嗎？然後，家族能夠再團圓嗎？為了守住無法替代的東西，大家都起身面對巨大的力量。

（摘自Yahoo！奇摩電影網站）

問題討論：

一、影片中給你印象最深刻的一幕？

二、你會和影片中的瑪莉一樣嗎？知恩圖報！

三、當地震來臨時，你如何保護自己？

四、如果你遇見流浪的貓、狗，你如何處理？

五、欣賞完此影片，你的心得感想？

心得分享：

影片中感人的一段是當地震發生時，瑪莉救主人的那幕，為了把主人從瓦礫土中救出來，用牠的雙腳去挖，雖然受傷流血，牠還是繼續地挖，還有當救難隊來時，雖然牠不會說話，可是一定要救難隊跟著牠走，而去救牠的主人，呈現狗對主人的忠心及知道感恩圖報。

98/07/20

省思：

一部好的電影能讓我們從中感受很多，尤其是教育影片，可以使我們看到影片中的劇情如此，我們的生活中是否也有如此的現象產生，值得我們去探討地，如影片中的瑪莉，牠雖然是一隻狗，可是牠知道報恩，當牠的主人遇難時，想盡辦法來救牠的主人。

十九 雪山上的孩子
（Malabar Princess）

導　　演：吉爾勒恭（Gilles Legrand）
演　　員：賈各維拉（Jacques Villeret）、
　　　　　朱利比佳特（Jules Bigarnet）、
　　　　　克勞德巴舒（Claude Brasseur）、
　　　　　蜜雪兒拉侯克（Michèle Laroque）
發行公司：春暉影業
電影類型：劇情、勵志
片　　長：94分
上映日期：2004/09/11

劇情內容：

　　8歲大聰明又古靈精怪的湯姆原本和大多數溫暖家庭中的
小朋友一樣，舒適地倍受父母的呵護。但是當湯姆的母親五
年前在白朗峰冰河區離奇失蹤後，他的童年歲月就完全改變
了。湯姆幼小純真的心靈裡再怎麼樣都認為：失蹤不代表死
亡，親愛的媽媽一定在山上某個地方等著湯姆去接他回家。
勇敢的湯姆在心裡面立下堅定而且唯一的目標就是要尋找失
蹤的媽媽。

　　父親帶著他搬到山區與慈祥的祖父（賈各維拉飾）一起生活，並且在當地就學。生活在冰天雪地形勢險惡的白朗峰冰河區並不舒適，但是這個在都市生長的小男孩一邊學習如何與居住山林的同學相處，渾身上下依舊充滿「即使要將山脈移開也要找到母親的決心」。個性倔強充滿好奇心及想像力的湯姆，運用了他的想像力和勇敢在這個挑戰大自然和歷史軌跡的過程當中，意外地發現了許多不為人知的家族秘密；更激起和祖父之間的親情衝突。

　　正當湯姆曲折離奇地挖掘真相時，五十年前撞上白朗峰冰河區山頂失事的印度航空噴射機馬拉巴公主號（Malabar Princes）的殘骸與故事，亦在差點兒永遠深埋雪山之際，隨著湯姆棄而不捨的追查過程如同冰河溶解般，緩緩地一一呈現在世人面前。究竟湯姆在解開馬拉巴公主號（Malabar Princes）的秘密同時，能不能為自己找回生命中最重要的親人呢？

（摘自Yahoo！奇摩電影網站）

問題討論：

一、從影片中，給你印象最深刻的是什麼？

二、當你面對失去親人時，你的感覺是什麼？

三、從影片中，你認為生命的意義在那裡？

四、當你的朋友對你說謊時，你會如何處理？

五、此影片給你的心得感想是什麼？

心得感想：

湯姆一直認為他的母親是失蹤，而不是死亡，趁著父親帶他到雪山上外公家，住著這一段期間，去找尋他失蹤的母親。可是他不知道雪山上的危險，以一個8歲的孩子能有如此的精神，令人佩服。最後他的父親告訴他，母親已經在五年前死亡的消息，他只好欣然接受。

98/07/21

省思：

影片中的啟示是：當你知道事情應該如何處理？你就要照此方針去進行，否則你會走很多冤枉的路。如影片中湯姆的父親能夠早一點告訴他，母親早已經死亡的消息，他也就不會冒險去尋找母親，而發生危險的事情。

二十 翡翠森林——狼與羊
（Stormy night）

導　　演：杉井儀三郎
發行公司：龍祥
電影類型：溫馨／家庭、動畫
片　　長：107分
上映日期：2006/01/20

劇情內容：

　　羊咩為了躲避暴風雨，闖入了陰暗的山間小屋，他發現小屋裡還有個一同避難的伙伴。雖然看不到彼此，也聞不到對方，但是兩人無所不談。一起經歷了狂風暴雨，他們也從陌生人成了朋友。兩人相約要一起去野餐，到時候確認彼此身份的暗語就是：「暴風雨之夜」。結果到了約定的第二天，羊咩才發現對方竟然是——大野狼！

　　但是既然成了朋友，就算彼此是吃與被吃的立場，小羊與野狼終究還是超越了種族，建立了友誼。他們開始偷偷見面，秘密交往。可是這樣的秘密終究還是洩底了，沒多久狼群與羊群就發現這兩人犯了族群的大忌諱，開始追捕他們。兩個人為了維護這段友情，一邊逃，一邊尋找羊與狼可以和平共處的樂園：翡翠森林。

　　這一路上，餓著肚皮的野狼，還得不停地與自己嗜血的本性展開天人交戰——拼命地壓抑著想要吃掉小羊的慾望；而小羊看著這樣為友情而痛苦煎熬的野狼，態度也從害怕轉變為諒解。他對著野狼說：其實你隨時可以吃掉我。然而，野狼卻毅然將小羊藏在山洞中，一個人單槍匹馬去抵擋野狼大軍的來襲。到底，他們能否真找到傳說中的平安樂土翡翠森林嗎？

　　《翡翠森林——狼與羊》是根據木村裕一的暢銷繪本改編的動畫電影，原著出版後廣受各年齡層的讀者青睞。故事中的野狼卡滋（Gav）與羊咩（Mei），因為機緣相遇，卻打破了掠食者與獵物間的天敵關係，進而成為好朋友。卡滋必須壓抑自己體內的狼性，克制住想吃掉小羊的慾望。此外，還得躲避羊群與狼群的追捕，這兩個族群發誓要追殺這兩個叛徒。

（摘自Yahoo！奇摩電影網站）

問題討論：

一、影片中給你印象最深刻是哪一幕？

二、你認為狼與羊可以成為好朋友嗎？

三、你和你的好朋友如何相處？

四、你的好朋友有困難時，你如何幫助他？

五、欣賞完此影片，你的心得感想？

心得分享：

看完了木村裕一的暢銷繪本改編的動畫電影《翡翠森林
狼與羊》，最感動的是當他們為了維護友誼，而脫離他們的族
群，嚮往他們倆人心中的翡翠森林，再來就是卡滋失去記憶，
想吃羊咩，而羊咩用他們的暗語——「暴風雨之夜」提醒卡
滋，使他恢復記憶，想起了好友，這份友誼很珍貴！最後他們
倆人終於來到翡翠森林。

98/07/23

省思：

影片中見到「狼與羊」可以成為好朋友，為什麼現實中
的朋友，有的人就喜歡勾心鬥角，為自己的利益，不惜犧牲朋
友。何謂「朋友」？當你有困難的時候，他能拔刀相助，使你
脫離難關，而不是那種酒肉朋友！

二一 何處是我朋友家
（Where Is the Friend's Home?）

導　　演：阿巴斯基亞羅斯塔米（Abbas Kiarostami）
演　　員：巴貝克阿默爾（Babek Ahmed Poor）、
　　　　　阿默阿默普爾（Ahmed Ahmed Poor）、
　　　　　卡達巴瑞達菲（Kheda Barech Defai）
片　　長：90分鐘
出品年份：1987

劇情內容：

　　小男孩放學回家後才發現，他不小心把隔壁同學的作業本帶回來了。這下可好了，老師今天還特別警告過，如果再不將作業寫在簿子上，就要開除這個同學！身處媽媽嚴密的看管、祖父苛刻的管教，及一些不把他的問題當問題的大人世界中，仍然不減他要將簿子歸還的決心與義氣。瞞過不准他出門的媽媽，衝向隔山頭的村莊帶著作業簿爬上山路，這才想起，他根本不知道同學的家在哪裡。

　　一個很簡單的故事，但是看完超感動，尤其是最後作業本裡那別具意義的小黃花。《何處是我朋友的家》（Where Is the Friend's Home？）電影裡阿哈瑪德不小心將內瑪札迪的作業本

帶回家,一想到內瑪札迪因此無法寫作業,隔天將會被老師處罰的畫面便心急的要將作業本歸還給不知道他家住在哪裡的內瑪札迪。

（摘自Yahoo！奇摩電影網站）

問題討論：

一、從影片中,給你印象最深刻的是什麼?

二、 如果你是阿哈瑪德,你是否會向他一樣,把同學的作業送還給 他?為什麼?

三、 你認為阿哈瑪德幫內瑪札迪寫作業的行為是對還是錯?為什麼?

四、當你的作業未完成,你到學校去,如何向老師解釋?

五、欣賞完此影片,你的心得感想?

心得分享：

　　從影片中可以看到阿哈瑪德是一位很有責任感的孩子,當他發現拿到朋友內瑪扎迪的作業時,想起課堂老師所說的話:「內瑪扎迪,下次你的作業沒有寫在老師規定的作業本上,你就要被退學。」為了不讓朋友被退學,他只好瞞著母親,堅持一定要把作業本還給內瑪扎迪,可是他經過了跋涉走了很長的

路，還是沒有找到內瑪扎迪的家，最後回到家，只好幫內瑪扎迪完成作業。

<div style="text-align: right">98/07/24</div>

省思：

雖然幫朋友寫作業的行為是不對，可是又怕朋友被學校退學，當下為難可想而知。所以有人說：「善意的謊言可以說，但是不能常用它。」如影片中一樣，此行為只可一次，下不為例，以此告訴大家很多事情都是自己要處理好，不是期盼有人能幫你做好。

三、大家來關心公共事務

 阿嬤的戀歌

時　　間：94年4月29日星期五
地　　點：平鎮市婦幼館
主持人：江連居教師
主講人：李靖惠
與談人：陳彩鸞老師（社區影像讀書會帶領人）、張文淮醫師

故事大綱：

　　因為外婆、外公相繼住進安養院，多年來作者有機會深入安養院的空間，像一個孫女親近一些阿嬤，聆聽寂寞芳心，並發現許多動人的生命故事。特別是作者認識了經常唱起七言詞的許鴛鴦阿嬤，以及她的女兒、孫女、曾孫女，進而走入她們的愛情、婚姻與家庭故事。

　　封閉的安養院裡緩緩吟唱著古老的歌謠，展現阿嬤動人的幽默與智慧，也牽動一個家族四代女性交織其中的愛戀關係。影片流露情竇初開的少女對愛情、婚姻的憧憬，而經歷

婚姻生活的上一代，卻不禁問起「人到底要選擇什麼樣的婚姻呢?」

　　在愛情與麵包、心靈與肉體、理性與感性之間，兩性欲求存在的差異又如何被理解與滿足呢? 影片呈現台灣社會婚姻樣貌的縮影，不同世代女性對愛情、婚姻的追尋，以及她們彼此之間濃密的情感與矛盾之情。

作者簡介：

李靖惠

■ 國立台南藝術學院音像紀錄研究所畢業。

■ 曾任職公關顧問公司、傳播公司、台北靈糧堂傳播部、佳音電台節目製作主持人、文建會紀錄片中區觀摩研習營專案執行、中華民國全國教師「重建區新課程教學經驗影像紀錄及剪接」訓練計畫顧問及授課老師。

■ 目前為獨立紀錄片工作者、朝陽科技大學傳播藝術系兼任講師、國立暨南國際大學通識教育中心兼任講師、長老教會921社區重建關懷站「社區紀實影像人才培訓」計劃主持及授課老師。

■ 2003年《阿嬤的戀歌》

■ 2003年台北電影獎傑出個人表現獎

■ 2003年韓國漢城女性影展亞洲短片競賽類首獎
■ 2000～2002年《森林之夢》系列紀錄片
■ 2000年台灣國際紀錄片雙年展邀展
■ 1999年《家在何方》
■ 地方文化紀錄影帶獎傑出作品
■ 金穗獎優等錄影帶
■ 台北電影獎最佳紀錄片入圍

作者的話：

「家」與「城市」做為一個立身與夢想的地方之矛盾意義，具有深遠且遼闊的共振迴響。（Bell & Valentine，1995：98）

隨著影片拍攝的過程，我得以深入了解被拍攝對象的處境，以及蘊含在背後的故事。我發現許鴛鴦阿嬤家族四代女性的愛情婚姻樣貌，有如近一世紀台灣女性的縮影。

以許鴛鴦阿嬤為出發點，延伸紀錄家族四代的生命故事，不只能呈現女性在不同婚姻模式下的處境，同時能夠更深入探索照顧者與被照顧者的命運與情感，竟是如此複雜地糾纏在一起，並且一代影響一代。

而不同世代的女性對於自身生活的看法與選擇，也反應女性對於愛情婚姻的追尋與困境。而這一切都能夠更豐厚地呈現空間（家庭、安養院）與人物（女性照顧者與被照顧者）的邊緣化處境。

　　當《阿嬤的戀歌》獲邀參加第九屆女性影展，在總統戲院的首映會上，觀眾給與陳靜妹母女熱烈的掌聲，在座談會上並有精采的互動分享。看似平凡的女性，所散發不平凡的光彩，讓我對於女性的生命力感到驚嘆與疼惜。雖然曾經因為攝影機的介入造成被拍攝對象的不安，但是經過長久的互動分享，我們都一同經驗成長的喜悅，最終完成的不只是一部作品，而是相知相惜的共振迴響。當家成為人心靈最深層的秘密，我是幸福的分享者。也希望透過影片的分享讓女人更懂得愛自己，男人更懂女人更疼惜女人。

（以上內容為彩鸞老師提供）

感言：

　　這是我第二次參加此公共論壇，今天就是我們影像讀書會第二次參加平鎮市所舉行公共論壇，我們的影像讀書會去年九月才成立，結果參加比賽得獎，這是全體參加者的榮譽，也感謝彩鸞老師的用心規畫每次所選的影片是那麼精彩、尤其是教育影片，有時還跟著劇情落淚。此次影片《阿嬤的戀歌》的心得感想：剛開始欣賞此影片根本不知道在上演什麼？首先是被阿嬤的歌聲吸引住，一個躺在養老院的老人家歌聲是如此悠美，阿嬤的媳婦經常到養老院來探望她，她的女兒和她都是古老時代的婦女需做到「三從四德」沒有自己的自由想法、默默

的付出。不像她的孫女自由戀愛不合可以分開還可以離婚。再來他孫女所生的女兒更開放,只要自己所喜歡有什麼不可一定要得到。

此影片呈現四代同堂,女性在不同時代所扮演的角色都有所不同。

不過印象最深是阿嬤老人家人在養老院心中卻充滿快樂還會唱起歌來,同時影響同在養老院的其他同伴,和她一樣的快樂,她自己永遠是不會寂寞知道如何安排自己。

省思:

反觀現今的社會如果自己不會安排自己的生活,那就很糟糕,因為社會時代在變遷,未來我們的孩子都已經面臨生活上的種種問題,那有多餘的時間及金錢來照顧我們。

二　影片欣賞：企鵝寶貝
——南極的旅程

時　　間：95年10月31日
地　　點：平鎮市婦幼館2樓禮堂
主講人：陳彩鶯老師
主持人：江連居老師
與談人：傅鳳英老師、許翠容老師

劇情介紹：

　　這是一部描述企鵝們如何傳承牠們後代的故事，在那冰天雪地，寒冬裡，一年裡只有三個月，牠們可以生活在甜美的海洋裡，其它的時間，牠們必須和冰天雪地博鬥，而才可以生存下去。此部影片把企鵝的生活分為：「大隊之旅」、「愛的舞蹈」、「黃昏之旅」、「明月之旅」、「饑寒之旅」、「小企鵝自由之旅」、「離別之旅」以上幾個階段。

　　「大隊之旅」：全部的族人都到齊，形成了大隊，等到信號，同一時間，同一地點，在這層層冰上，我們未曾迷路，十天過了，走了好幾千里，經過了岩石口，終於來到，我們的祖先傳承的地方：『歐漠克』，沒有比這地方更安全和美好。（因為在冰天雪地，所以不能單獨行動，一定要團體行動，形成了大隊伍，一路上互相的照顧，所謂的大隊之旅。）

「愛的舞蹈」：當企鵝們互相找到伴侶以後，進行愛的舞蹈，培養感情，產生愛的結晶：「小企鵝蛋」，一首非常好聽的「愛的舞蹈」：「你可願意為我開啟冰冷的心房，這冰凍的世界是我們命定之地，請相信我們的愛情是多麼美麗，世界的盡頭萬般俱寂，當冰雪逐漸融為藍色……」一輪皓月過去，我們等著到了第三天，神聖終於來臨，一個蛋出現，小生命出生，用羽毛保護牠，我必須回到海裡覓食，把孵蛋剩下的任務交給牠爸爸爸。（註：母親傳遞蛋給父親要很小心，傳遞時要像情侶一樣，溫柔、慢慢來，一小巧步走，這樣才會傳遞成功，否則蛋破了，一整年的願望也破了）。

「黃昏之旅」：企鵝媽媽生下企鵝蛋以後，必需回到海洋去覓食物回來，給將出生的小企鵝，此次的旅行，稱為『黃婚之旅』，一群企鵝媽媽尋找出發前的那片海洋，我們聞到海洋的氣息，因為我們有三個月沒有進食，所以當我們到大海覓食時，海水是那麼甜美，想要多享受一下，不行，因為有小生命等著我回去，不得不離開此地方。

「明月之旅」：天空一道署光，光明終於來臨，我們戰勝了寒冬，每過一天，蛋裡的小生命就接近出生的一天。企鵝媽媽您們在那兒？蛋終於破了，小生命出生了，他們必需找尋食物，企鵝爸爸說：『我四個月沒有吃東西，必須離開，今晚企鵝媽媽如沒有回來，我只好拋棄孩子，因為我的體內，只有剩下這些給你，希望你能都活幾小時，快點！快點！你的小生

命等著您。爸爸對媽媽的呼喚』（註：小寶貝，請聽出我的聲音，當我回來時，才會認著我）

「饑寒之旅」：新的季節終於來臨，像陽光一樣，我的孩子一天一天的強壯，現在還不能出來，需要我們保護它，十天過去，又過了十天，一天早晨我踏上第一步，腳底好冷又好刺。

「小企鵝自由之旅」：寒冬又來臨，這將是企鵝寶寶成長第一步旅程的開始，烏雲急迷聚集，巨石轟轟，你聽到我內心的風暴嗎？寒風過去了，有的孩子就這樣離去，失去孩子的母[親就去偷別人家的孩子。企鵝媽媽說：「孩子，我必須離開了，因為我沒有東西給你吃，你爸爸快回來。」企鵝寶寶說：「等我一下，我不想一個人，我會害怕。看到了，爸爸們回來了，我知道我的爸爸在那裡？時間到了，我們必須離開這裡。」

「離別之旅」：我們要回到海洋去，三個月的海洋生活，企鵝寶寶說：『這幾天我變的不想吃東西，表示我長大了！』就這樣冰上之子。這些階段就是企鵝他們的生活階段。

（游麗卿撰文，96/08/19）

感言：

　　今天欣賞的影片是《企鵝寶貝──南極的旅程》，此影片給我最大的感動是企鵝他們為了繁衍下一代，夫妻兩人必需配合很好的默契，如兩人合作不好，就前功盡棄，孩子就孵化不出來，就死掉結束生命，看到此情形給我們很大的省思？現在的人多麼不珍惜自己的生命，碰到了困難不去解決，乾脆自殺來的快，有的人自己死了怕寂寞，連自己的孩子也一起帶走，孩子有罪嗎？

　　企鵝艱辛的孵育過程讓人動容，使我回憶當年生老大差一點難產，因為第一胎，沒有經驗，人家說自然生產比較好，所以傻傻的一定要自然生產，當孩子快生出來又不出來的那種情形，在那兒奮鬥的精神，至今記憶深刻，沒想到生出來的孩子又是一位過動兒（男孩子），在他的成長歷程，花了多少的心血在他身上，那種辛酸，真是難以形容。所謂有付出必有收穫，如胡適先生說：「如何去栽，就如何收！」，現今的兒子不但懂事，而且貼心，能體會媽媽為他的付出及辛勞。再次看到企鵝艱辛孵育的情形，想一想他們比我還辛苦，我生產辛苦只有短暫，他們夫妻是輪流孵育，而且合作不好，孩子就沒有了，那種長時間的艱辛，不是平常人做到。

　　如主講人彩鶯老師所說的一席話：「太陽光大，父母恩大」父母養育之恩，銘記在心。「為兒辛苦，為兒忙」，兒女是父母一輩子甜蜜的負擔。秋涼了，夜深了，孩子，趕快回家

吧！爸媽等著你呀！不要忘了，抱抱孩子！問候父母，團圓原來是人間最美的一件事呢！

（此文章刊登於市大學報13期第3版）

如每一個家庭的成員，都能夠體會到生命的可貴，感恩父母的養育之恩，我想社會一定一片祥和，不會有所謂的憂鬱症的產生，及自焚事件的產生，因為身體髮膚來自父母的賞賜，為何不好好珍惜它呢？

問題討論：

一、看了這部影片，哪個片段讓你印象最深刻，為什麼？

二、這部影片給你什麼樣的啟示？

三、你的原生家庭如何？父母生活如何？幸福、美滿嗎？

四、你的成長過程如何？快樂嗎？

五、此影片的心得感想？

三 愛在飛翔（95/11/14）

導　　演：塞德瑞克康（Cédric Kahn）
演　　員：伊莎貝拉卡蕾（Isabelle Carré）、
　　　　　文森林頓（Vincent Lindon）
發行公司：大來華展影業
電影分級：普遍級
電影類型：劇情
片　　長：95分
上映日期：2006/02/10
帶 領 人：江連居老師
地　　點：「立體我家」社區

劇情介紹：

　　充滿魔力的小飛機，帶我翱翔在思念的天空。查理的爸爸因為工作的關係，沒辦法常常陪在他身邊，今年聖誕節，查理拜託爸爸買一輛腳踏車當禮物，他卻收到一架爸爸親手做的小飛機。查理生氣極了，爸爸也因此感到很失望，只好幫查理把小飛機收在櫃子上。

　　查理沒想到，爸爸發生意外就此一去不回，只剩下媽媽跟小飛機陪他，突然之間，放在櫃子上的小飛機飛了起來，閃閃

發亮的機身彷彿在跟查理說話；查理要充滿魔力的小飛機，幫他跟不見的爸爸說出內心的秘密。

（摘自Yahoo！奇摩電影網站）

問題討論：

一、　愛是什麼？愛在哪裡？

二、　你的親子關係如何？

三、　查理的爸爸為什麼送查理模型小飛機？

四、　影片中哪一幕讓你最感動？

五、　你的心得感想？

感言：

　　今天來參與公共論壇的人不少，此影片給我們的省思是當親人在時，要把握當下、珍惜擁有，相處的時間，否則失去了，想在找回來，太遲了。如影片中的查理一樣，他不知道把握當下，等父親不在時，才知道親情的可貴，一切都來不及挽回。

四 黑暗中追夢
（特殊教育紀錄片——私立惠明學校）

導　演：萬明美
片　長：56分
主持人：江連居老師
主講人：陳彩鶯老師
與談人：劉裔興校長、曾湘玲老師
地　點：平鎮市婦幼館
時　間：96年5月1日（星期二）晚上7點

內容簡介：

　　雖然亮光遙不可及，他們依然樂觀地向著亮光摸索。三個具有特殊才能的多重障礙盲生，雖然智障、自閉、重殘，但是為了追尋夢想，不斷的在黑暗中摸索前進。

第一個故事：文貴的音樂夢

　　呂文貴：21歲，一個全盲又智障的原住民，他連簡單的3+5數學運算都不會，卻有不凡的音樂天賦，一首複雜的曲子只要聽過幾遍，即可用多重樂器演奏出來，是典型的「智障異能症者」，他的願望是成為一個古典音樂演奏家。

第二個故事：偉智的火車夢

林偉智：19歲，一個先天盲又智障的自閉症者，他有超強記憶力，能正確指出近十年內所有的日期，是典型的「自閉症異能症者」，從小就是個火車迷，他的願望是能自由的搭乘火車，探索外面的世界。

第三個故事：馥華的作家夢

莊馥華：21歲，10歲時的一場火災，一氧化碳中毒，造成眼盲、全身癱瘓、無法言語。她有堅強的毅力，藉由擺動頭部，以「注音溝通板」和「摩斯碼溝通輔具」創造出兩百多首詩。她的願望是唸大學，當一個勵志作家，把愛傳到世上每一個角落。馥華曾獲得第四屆總統教育獎。

以下是莊馥華的創作：

〈立可白〉Whiteout

白　是你的容顏
永不會老去
你掩飾了錯誤
卻留下　痕跡

你起初想　遮住我的冷
卻偷走我的真
白色的面具下
隱藏的是　我的秘密
那是　那是啊！
我最初的心

2005.01.14　《台灣日報副刊》

〈掃帚〉The Broom

長長的　像羽毛筆

掃淨了一切筆誤

你搜括的

是它們最寶貴的　自由

落地的塵埃依然　沉靜

你也不問一問

就奪去它們的　青春

還瞎扯什麼

2005.01.26　《人間福報副刊》

感言：

欣賞完了此影片，印像最深刻的是，三位雖然都有缺陷，可是他們靠著自己的毅力去達成他們的夢想，值得我們學習的地方，我的夢想是60歲去拿碩士文憑，完成三本書，我比他們幸運是我在光明中成長，所以我更應該珍惜上天給我的一切，趕快去圓我的夢想。

如主講人彩鸞老師所說的：「生命無限寶貴，活著就有希望。人生有夢，逐夢踏實。不管山有多高，路有多長，海有多深，只要你行走，腳步必不至狹窄！我們都很幸運，都不必在黑暗中摸索前進，所以更要珍惜這一片光，就讓這光指引我們前往各自的夢境吧！伙伴們！加油了！」

我們應該「把握當下，珍惜所擁有！」，以此和大家共勉之。

五　貴族·平民·淨土 （96/10/04）

此影片在討論當前的教育問題。

心得感想：

看完此影片，有兩個議題的討論：

1、城市的教育：城市的父母都希望自己的孩子，未來的
　　職業是坐辦公室吹冷氣，而不是在太陽底下做苦工，
　　所以就要求孩子去考資優班，因為資優班的老師嚴
　　格，而且在一起的孩子都喜歡念書。所以，造成孩子
　　人格的發展就不健全，只知道迎合父母的喜愛，而沒
　　有自己的想法。
2、鄉下的教育：看老師教學的快樂，孩子對於課程上的
　　學習是那麼有興趣。感受到城鄉間教育的不同，所以
　　從此影片中給大家的省思：是否應該從父母身上去教
　　育及進修，因為父母的觀念沒有改變，住在城市孩子
　　每天面臨的是考試、補習……等。

省思：

　　感謝拍此影片的所有人，希望每一位看完此影片的觀眾，對於教育有所省思，不會辜負拍此影片的所有人的用心，經常懷著感恩心的人，社會就有福了，願此影片在全國演出時，能使每一個家庭看完了此影片是「幸福美滿」

六　無米樂

（Let it be）

導　　演：顏蘭權、莊益增
發行公司：中映
電影類型：紀錄片
片　　長：112分
上映日期：2005/05/20
時　　間：96年10月12日，上午9：00至11：00
地　　點：桃園縣南區老人大學

劇情簡介：

此影片是介紹農夫一年四季耕種生活的情形。

「無米樂、無米樂，心情放輕鬆，不要想太多，就是無米樂」，以此進入主題，就是『無米樂』。農夫耕種的第一步是先整地，因為雜草是農人的敵人，所以整地前要先除雜草，以前是用牛來耕種，時代的進步，現在是用機器來代替。還有『金寶螺』會造成農作物的損失，不受農人歡迎，要用農藥來噴灑。耕種也要有所記錄，從插秧到收成，分小暑、大暑、寒露、立春等季節。把握施肥的時間也很重要。「早出晚歸」是農夫的生活，農人最怕天災，一旦天災來臨，一整年的辛苦就成泡影，可是也不能怨天尤人，只好逆來順受，所謂甘心受苦，這就農夫偉大的地方，他們也有娛樂的時候，就是互相喝茶、聊天，說五四三的話，還有唱唱歌。土地像是農人的愛人，種田是一種修養，甘心忍受風吹雨打，所以人是靠天吃飯，非常辛苦的生活。

（游麗卿撰文）

問題討論：

一、從影片中看到什麼？想到什麼？

二、您對農人的生活有何感想？

三、如果今天您是農人，您的生活如何？是否和他們一樣？

四、農人平常沒耕種時，在做什麼？

五、什麼是『無米樂』？是不是無米最快樂？

六、您想對農人說什麼？

活動情形：

　　今天是公視「2007年教育影展」在南區老人大學公演，所演出的影片是《無米樂》。影片開始前請黃仙女老師和她的學生帶領觀眾先熱場一下，接著請呂明美議員開場白，呂議員的妙語如珠，使人聽了非常佩服，再來就是電影的開始，因為此影片是台語發音，放電影的過程中，因為是電腦放此影片，所以有點秀透，剛開始的場面很吵雜，等到影片進入正常，觀眾才安靜下來很專注地欣賞，欣賞完了有點意猶未盡的感覺。

　　再來是有獎徵答，觀眾還是很熱絡地回答，有位學員回憶，她們小的時候住在鄉下，欣賞完了影片好像又回到從前的生活，點點滴滴在眼前，而出來分享此影片的心得，覺得農夫的生活，一般人想像不到的。另外一位學員的分享是現在的孩子都不曾見過農夫的生活，此影片能讓孩子來欣賞更好，至少

從此影片能體會到農夫的生活是如此一般的辛苦，當吃飯時會想到農夫耕種的辛苦，而珍惜此粒粒皆辛苦的飯粒。因為時間有限，很快地11點鐘來臨，就此結束此次的影片欣賞。下課後，有學員想借影片，我說這是公視巡迴展的影片，請她打電話去問問看。

感言：

有此機會來老人區與大家廣結善緣，認識大家，和大家一起欣賞此影片，是一件非常高興的事情。

欣賞完影片，首先我會懷念起已往生的父親，當年他是讀桃園農校，畢業後，到台灣省糧食局去輔導農夫的耕種，小時候的印象是父親經常會到宜蘭出差比較多，回來會買宜蘭名產蜜餞，只要見到父親回來很高興，因為有東西吃，不知道他在外面上班的辛苦，看完此影片才知道原來農夫的耕種是如此的辛苦，從插秧到到稻子成熟是要經過多少的過程，而且當收成時又最怕天災，一旦天災此次的收成泡湯，也怕下雨，雨下太久，稻子會潮溼，賣不到好價錢。

像我從小生活在不用愁吃穿的人，真應人古人說：「吃米不知米價」的人，要好好珍惜上天所賜的如此好的生活，不愁吃穿的人，比起農人的生活，我真的非常幸福，感謝我的母親當年只鼓勵我唸書，也沒有要我去工作養家，雖然她是一位非常重男輕女，可是她還是肯讓女孩子去唸書，只要您肯唸她

就讓我們唸，因為她在她的娘家是大女兒，而她是一位唸書的材料，外公就是不讓她唸，她下面有妹妹和弟弟連她共九個孩子，所以做老大就要犧牲，隨的年齡的成長更能體會父母當年撫養我們的辛勞。

就如農夫耕種一樣，從插秧到稻子成熟，中間所經歷的過程，就像一個家庭的成長過程一樣，要有好的結果，首先就要先付出，您沒有先付出那來的收穫。珍惜您所擁有，把握當下是非常重要的。

省思：

這是我第一次在中壢市主持「影像讀書會」有獎徵答，感謝彩鸞老師給我有機會嚐試著去做，凡事都有第一次的開始，只要第一次踏的出去，人生的舞台永遠是您的，完成每一次的舞台就要做一次檢討。

這次的檢討是我疏忽了，當影片在試放時我沒有留意到DVD的撥放和電腦的撥放有所不同，所以當影幕一放出來，發現錯誤時，又在那兒試著，難怪那時候的學員會有吵雜的聲音產生，有的學員說：「那有什麼好看，乾脆買菜去了！」

雖然在放影片前，我已經在家中看了兩次，也知道影幕一出現是什麼？可是疏忽到現場的工作人員，她們並未看過此影片的內容，所以耽誤到學員欣賞此影片的時間，這點是我未來要去放影片時要特別留意的一件事情。

　　再來是感謝高理事長碧珍及所有的志工，每一位都是那麼盡心盡力的為這場，公視的影像讀書會的付出，從老人區的部落格發出的資訊，在招集這麼多學員來欣賞此影片，不簡單，在此像您們一鞠躬說聲：「謝謝您們！」希望未來還有機會再去老人區大學放電影，我想以上的情形不會發生，而且此課程未來會賣座又叫好，我有信心，因為欣賞電影是一件非常愉快的課程，沒有壓力，還能舒解壓力，欣賞完了又能和朋友們，聊聊天，說出您心中的看法，為什麼不在您的生活上增加如此有意義及美好的事情。

　　也要對拍公視影片的導演及工作人員說聲：「謝謝，有您們真好」！因為您們的用心努力的付出，才會拍出如此好的紀錄影片，而且能到處去公演，使大眾增加不少的常識和知識。所謂好的東西一定要和好朋友一起分享，如此好的影片為什麼不和大家一起分享呢？期待更多的回應，那大家就更進一步成長自己。

　　感恩大家一起的參與，有您們的參與，此活動辦起來才會活蹦亂跳，而不是死氣沉沉。

七　不願面對的真相感言
（97/04/29）

　　中壢區社區大學96年第2學期的公共論壇，在大園國小舉行，這時我的角色是與談人，欣賞討論的影片是《不願面對的真相》，以前參加公共論壇，我都是在台下當學員，這是我第一次坐在台上，很多事情都有第一次的開始，當你第一次踏出去，就會永遠走下去。沒有想到，因緣際會去認識祥安幼稚園（大園教學中心）陳靜瑩園長，而97年第1學期的課程「影像讀書會」就開在此大園鄉竹圍村的大園教學中心裡。

　　時間過得真快，97年第1學期的公共論壇，在觀音草漯國小舉行，這次我的角色是主講人，欣賞討論的影片同樣是《不

願面對的真象》，此次是每人用壹台電腦來欣賞影片。在欣賞的過程中發現來參與的學員都是非常關心生活四周環保的問題。因為此影片是在討論地球暖化的問題，不管參與的人多寡，只要有人對地球暖化的關心，回到社區去全面推廣就達成公共論壇的目的。

有此因緣到草漯國小，也是我第一次來此地方，希望未來有此因緣到草漯國小開「親子影像讀書會」的課程。因為社會的變遷，學校老師對孩子的影響不大，所以推動親子關係非常重要，親子互動良好，孩子在人格成長方面就會健全，對社會就不會有問題產生。

省思：

最後，感謝中壢社區大學，對我的照顧及愛戴，給我學習的機會，成長我自己。胡適先生說：「要如何收，就要如何栽！」做任何事情都是一樣，只要您用心，努力去做，而且要持之以恆，一定會成功。

 八 遠離污染病害與憂鬱
（97/10/28）

時　間：97年10月28日
地　點：平鎮市婦幼館
主持人：游麗卿教師
主講人：葉思敏講師
與談人：莊俊二老師（實用日語老師）

引言：

很榮幸，有此因緣來做此場公共論壇的主持人，再來我們今天請來的：主講人是有名的中華民國環境健康協會葉思敏講師，及我們市民大學實用日語莊俊二老師為與談人。

如何遠離污染病害與憂鬱？就是我們今天要討論的主題。

葉講師她闡述「環境污染的危機意識」的提升，也詳述「污染病害」與日常生活密不可分，正因為她多年來深入探討、實地涉獵，與實際案例來分享，給大家上了一堂活生生的課程。

省思：

　　健康是金錢買不到，因為有健康的身體，才能去做很多事情，所以在安定的生活中，做好未雨綢繆及因應措施，生活環境維護，品質意識的提升，有賴於大家的維持。聽老師的一席話，驗證「學無止境」。所謂，平時做好萬全準備，當敵人來臨時，你就可以抵擋它。

九 海洋生態巡禮

（98/05/01）

　　此次公共論壇為我安排與會的場次，主題為「海洋生態巡禮」主講人為黃國銘教授，見到此主題非常期待聆聽教授的演講。在全球暖化的現今，海洋環境是和它息息相關，我們更應該去關心及了解。

　　今天聽了黃國銘教授的演講，知道台灣四面環海，充實海洋知識與從事海洋研究正是迫切，並且應積極進行之工作。教育部顧問室從民國97年至100年亦推動海洋教育先導型計畫。

於97年啟動為期四年的計畫。從海洋出發,教育全民海洋相關的基本知識,培養對生命、自然環境的尊重,發揚海洋民族優資特性,型塑海洋人文、美學文化;行銷台灣,讓世界需要台灣,型塑屬於自己的海洋美學文化,締造群體的共同價值,使台灣得以永續發展。

感謝黃國銘教授帶來如此豐富的海洋生態巡禮知識,使我們受益良多。

省思:

從此「海洋生態巡禮」的主題,我們要檢討的是:大家要多關心一下,你四周圍和你息息相關的生活問題,尤其全球暖化的今天,更應該要重視此問題。

附記:

所謂公共論壇是實踐公民社會的另一方式,感謝主辦單位的用心,使學員及市民大眾聆聽,藉由此講座,從中獲取知識,充實自我。

十 奶爸集中營感言
（98/05/08）

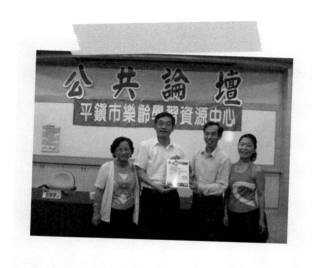

　　曾美玲老師開場白說：「要活就要動，大家一起跟我一樣動一動。」美玲老師說對了，你知道嗎？反正要活就是要動，活到老學到老，如今天公共論壇所欣賞的影片一樣，「奶爸集中營」看完包君一笑，美好人生在那兒？生活中要活的快樂、沒有煩惱，笑口常開，經常給自己製造快樂最重要，當你快樂，分享一下給別人吧！

　　一部成功的影片,使欣賞者,從中得到很多的啟示及迴響,「奶爸集中營」使我們學習到團隊同心協力的重要,事情能圓滿地成功,靠著就是大家團隊的精神,此精神值得我們去學習。

　　感謝主辦單位地用心選擇此影片,使大家欣賞完,不但精神愉快,舒解壓力,還從影片中得到空前未有的樂趣,「奶爸」此名稱沒有不好,我們都說媽媽很偉大,很少說爸爸很偉大,其實爸爸和媽媽同時偉大,沒有偉大的父母,那來的我們,感恩您們!平鎮樂齡資源中心公共論壇,感謝您們能呼朋引伴來參與,由於您們的參與和關心及迴響,使公共論壇熱絡不少。

四、有始有終

（一）開學典禮

1、平鎮市民大學（96/03/10）

主題：平鎮市民大學第九期開學典禮
時間：民國96年3月10日（星期六），上午9時30分
地點：平鎮市三崇宮前廣場

　　連續下了一星期的雨，老天非常眷顧我們，知道今天是平鎮市民大學的開學日，因為今天的地點是在戶外，哇！一大早霧茫茫，今天一定是非常晴朗的天氣，果然不錯，感謝老天。也非常謝謝平鎮市民大學給我們影像讀書會表演的機會，真的大家非常忙，要不是彩鶯老師的電話邀約，集合學員來演此話劇，否則也呈現不出來，不管演的好與壞，學員的敬業精神值得鼓勵，終於輪到我們上台登場，雖然預演了幾次，大家還是會緊張，哇！非常爆笑，終於演完了，下台大家熱了滿身是汗，是天氣熱了還是緊張了出汗，那就不知道。（感謝鐘玲珠提供和平幼稚園的場地讓我們預演）

　　現場還有很多課程的表演，長官泣臨致詞；還有我們影像讀書會出的書在現場賣，『來看電影』、『人生如戲』，很抱歉一本書也沒有賣出去，最後的摸彩非常精彩，因為大獎是腳踏車，主持人說要在現場的人才可以得到，我和容芬兩人，每當在抽時我們兩人就說是我的，抽到第三位是一位在現場的一位小姐，我和蓉芬很失望的嘆口氣說：沒希望！大會結束後，我和大夥照相留影，而結束此精彩的開學典禮。

2、南區老人大學第十九期開學典禮（97/03/07）

主題：南區老人大學第十九期開學典禮
時間：民國97年3月7日
地點：南區老人會館

　　時間永遠不等人，你想抓住它不放是不可能的，記得彷彿才剛參加完18期的結業典禮，什麼19期的開學典禮又來臨了。

　　19期的開學典禮在國樂組演奏的《望春風》及《兩小無猜》的曲子揭開了序幕，聽了國樂的演奏深覺得中華民國的國粹是多麼精華，使人陶醉。接著志工伙伴的帶動唱，看著台上的志工伙伴帶領著我們，不得由衷地欽佩他們，他們的精神永遠是那麼飽滿，在台上展現他們的才華，更可想而知他們平常的服務精神，是非常盡責，可圈可點，值得讚美。舞蹈組的表演非常有創意，她們以《恭喜》、《快樂的出帆》曲調，舞出非常優美的舞蹈，使欣賞者，不但有眼福還有耳福。

　　「十年不算短的日子，南區老人大學是個快樂的家庭，快樂的天堂，找出自己的樂趣，學著多彩多姿的課程。不過最重要就是身體要健康，今天請沈醫師來和我們談健康，最後祝全體伙伴們，鼠年行大運。」以上是呂議員明美的祝福話語。

　　沈醫師說：「健康是金錢買不到的。（1）如何活著長壽健康？（2）如何減少疾病的發生？答案：就是多元化的運動，不過運動也要適當。打麻將可以幫助腦力的退化，多運動、多喝水、多吃青菜，早睡早起，來運動，對身體的健康有

好處;再來不要買來路不明的藥,因為(藥)本身就是毒,身體不舒服還是找醫生,是最安全的。」

最後,高理事長致詞說:「你們今天能聽到沈醫師的演講是你們的福氣,要掛沈醫師的門診是要排隊,今天我們有此榮幸請到他是我們的福氣,希望大家都有一個健康的身體,才能來老人大學上課,過得快快樂樂的生活,祝福大家!」就在高理事長的祝福聲中結束此開學典禮。

真的「人生無常、我們只有使用權,沒有所有權,活在當下,把握現在,珍惜所擁有」非常重要,尤其是健康的身體,更是重要,沒有健康的身體,什麼也不用談了。

3、中壢區社區大學（97/03/09）

主題：中壢社區大學開學典禮
時間：民國97年3月9日
地點：中壢市龍昌里「真善美」啟能發展中心

活動過程：

　　此次的開學典禮於中壢市龍昌里「真善美」啟能發展中心舉行以「關懷弱勢」為主題的開學典禮，非常有意義的一個活動。

　　此活動就是帶領老師及學員走入社區，關心弱勢議題，以實際行動幫助她們，我帶著此中心的一位男孩子，學習此次的DIY時，發現這位孩子其實對於音樂舞蹈的領悟勝於DIY的學習，當他聽到音樂時，顧不得他正在學習的DIY而跳舞來了，看他表情是如此地快樂，您說這就是快樂的人生。

　　非常謝謝主辦單位的用心，使我們學習到課程所沒有的活動，用「愛心去關懷弱勢團體」是一件非常棒的事情。

省思：

　　當接觸這群孩子，站在將心比心的心情，感受到如果我是他們，我是否會和他們一樣，生活的堅強，面對現實，還是每天怨天尤人，自艾自嘆呢！

4、新楊平社區大學（97/03/09）

主題：新楊平社區大學97年度第一學期開學典禮
時間：民國97年3月9日
地點：平鎮市鎮安宮

活動過程：

此次的開學典禮於平鎮市鎮安宮廣場舉辦，本次活動是以「2008鐵馬迎風go！go！go！環保、減碳、抗暖化平鎮向前行」為主題，我也參加此次的活動，為了騎自己的腳踏車，我一早就先從家中騎到鎮安宮，在和大家一起從鎮安宮出發，全程八公里，車陣長達一公里，沿途風光秀麗，景色迷人。

有學員說：「下次戶外教學乾脆騎鐵馬旅行也不錯」，大約一小時順利完成鐵馬迎風快樂行，我還不是最後一個抵達終點的人，真是一項非常有意義的開學典禮。

為了達到社區大學的辦學以解放知識、改造社會為宗旨，結合社區，本學期的開學典禮就是以此方式，帶領老師及學員走入社區。

省思：

　　社區大學每次的開學典禮，都用心籌劃活動，如何吸引學員來參與此項活動，是很重要。活動辦的好，從學員的參與可以看的出來，感謝您們，有您們真好！

5、聯合開學典禮（98/03/07）

主題：桃園縣社區大學設置固定校區揭牌暨聯合開學典禮
時間：98年3月7日
地點：楊梅楊明國中校本部

活動過程：

　　98年3月7日是桃園縣社區大學設置固定校區揭牌暨聯合開學典禮的日子，一早就下起雨來，凡事往好的方面想，今天一定是個快樂的日子，人家不是說：「遇水則發！」

　　地點於楊梅楊明國中校本部，此場地非常理想，不但停車方便，離火車站也不會很遠。有4所社區大學於此揭牌暨聯合開學典禮，場面非常壯觀。朱立倫縣長的蒞臨，使會場增添了不少熱絡，還有各單位的高級長官的蒞臨，有您們真好！雖然外面下的雨，可是覺得溫馨許多，因為有您們的愛戴及支持，社區大學才能走下去，學員才有再進一步進修的地方。

　　此次的開學典禮和以往不同是四所社區大學共同一天的開學，再來就是有一項插秧的儀式也很特別，社區大學猶如一粒稻子灑於土壤，慢慢地發芽成長；我們就是此粒稻子，在社區大學裡學習成長自己，期待發芽，開出美麗的稻穗，這就是所謂的終身學習。

　　使我最感動是我們的工作人員，尤其是準備那麼多人的午餐，大家井然有序的排隊，領取餐點時，發現那麼多人用餐，當下準備此餐點的幕後工作人員的辛苦。任何一個活動要辦著成功需要多少人力同心協力來完成，感謝籌備此次活動的所有工作人員及參與的人員，有您們此活動才會圓滿成功。

（二）結業式

1.平鎮市民大學

主題：平鎮市民大學結業典禮
時間：民國94年7月2日
地點：平鎮市婦幼館

活動過程：

　　時間過得真快，這學期的讀書會又結束了，今天是讀書會的結業式，所以一早從台北搭車到中壢的婦幼館參加結業式，到了婦幼館已經人山人海，典禮已經開始了，我參加的是社區的影像讀書會，這次不錯我們的讀書會和攝影在一起設立一個會館，上次的結業式還沒有設立此會館。

　　再來是舞台上有表演節目，「有氧拉丁舞蹈」、還有「外籍新娘的合唱」，這些外籍新娘很不簡單從國外嫁到我國，結婚生子，還可以到社區大學去學習本國語言不簡單還唱我國的歌曲《月亮代表我的心》。

　　有一個精彩的節目就是水蜜桃的義賣活動市長李月琴主持，因為這陣子的水蜜桃很好吃，哇！一盒水蜜桃叫價2500元，市長買下的水蜜桃送給推動成功的外籍新娘的一位校長。

　　此次的結業式，現場有設立很多攤位來推動社區大學所舉辦的項目，希望下學期能吸引更多的學員來參加，在市長的帶領之下平鎮市的社區大學能蒸蒸日上，讓學員能學到東西有所收穫，才不辜負大家所付出的時間。

2、南區老人大學

主題：南區老人大學第十九期結業典禮

時間：民國97年7月4日

地點：南區老人會館

活動過程：

時間過得很快，記得十九期才剛開學不久，什麼一眨眼學期又要說再見。此學期我們的影像讀書會課程，有在老人大學開成功，首先要感謝高理事長的宣傳，使此課程能跨一步往前推動。

所以在學期結束時，能參與此結業典禮，而以老師貴賓身份，上台頒獎，這是一份榮譽，感恩高理事長的愛戴，使我無時無刻都在學習。

省思：

要活就是要動，要動就是要去參與活動，只要對自己本身有意義，任何活動都要去參與，所謂：「活到老、學到老」，這是非常重要的課程。

3、中壢區社區大學（97/07/06）

主題：中壢社區大學97年第1期結業典禮
時間：97年7月6日（星期日）下午2:00-4:00
地點：觀音鄉向陽農場

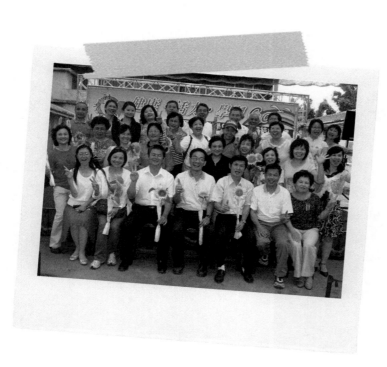

活動過程：

　　你曾去過觀音鄉向陽農場嗎？今天是我第二次來此地，記得去年好友玉秀來中壢，淑珠載我和玉秀來此一遊，所以對於此地方非常懷念，就是它的向日葵，沒有想到此次中壢社區大學97年第1期結業典禮，會在此地舉行。

　　因為中壢社區大學包含：中壢、大園、觀音，所以無論是開學或結業，要每鄉鎮走透透，讓人家明白、了解，中壢社區大學在做什麼？還有課程的介紹，使社區的學員，能更進一步對於中壢社區大學的認識。

　　所以這次的結業典禮，選則此地方，非常棒，雖然天氣炎熱，可是學員參與的熱忱，令人感動，有您們真好！此項活動才能辦著有聲有色，圓滿成功地完成。

4、新楊平社區大學（97/12/28）

主題：新楊平社區大學97年第2期結業典禮
時間：民國97年12月28日
地點：楊梅鎮埔心瑞埔國小禮堂

活動過程：

　　此次的結業典禮於埔心舉行，採用踩街的方式，走入社區，讓社區民眾明白及瞭解什麼是社區大學，社區大學有什麼課程，可以才參與，因為閉門造車，人家不知道何謂社區大學。

　　當天大家都很認真地進行此項活動，尤其一路上敲鑼打鼓，吸引社區的民眾，來拿宣傳單。麗紅更是高喊：「我們是社區影像讀書會，來看電影！」

　　這是一場別具一格的結業典禮。

　　看到埔心人如此熱忱，心中期許下學期影像讀書會的課程，一定要來埔心開。很多事情，就看您是否用過心、努力過，天底下沒有白吃的午餐，要努力才會有所獲得。

第二篇

彩色人生，任我遨翔

一、我得獎了

（一）腳踏車（97/01/06）

　　新楊平社區大學這學期的結業典禮是在楊梅火車站舉行，「老天爺」很照顧人，今天的氣候是如此晴朗，畢竟是在車站，所以一早的人潮非常多，沒有想到攤位一擺好，就有顧客上門，我們的攤位是「影像讀書會」，我們以出兩本書籍來做宣傳，一本是《來看電影》一本是《人生如戲》，我們希望顧客來報名參加我們的影像讀書會，可是顧客說要買我們出的書籍，哇！好棒！一早就賣出兩本書。

　　再來就要努力的宣傳、招生，還是彩鸞老師有辦法，有一位江同學報名，沒有想到史蓉芬碰到她的小學同學，要她的同學報名參加，結果抽獎時，叫到史蓉芬的名字，昨天在平鎮市大的結業典禮林麗紅得獎，當我在櫃檯處理報名時，沒有想到，唐主任抽大獎的前二位都沒有在現場，等到第三位時主持人報第一個游，我還不認為自己得獎，當她報第二個麗時，我聽到時，那一剎那很興奮，自己得獎了，是大獎「腳踏車」，我和蓉芬每期的開學或結業典禮，經常在期待的禮物，就是此

項「腳踏車」,老天有眼,前陣子陪伴我二十年的腳踏車被偷走了,還心疼了一陣子,只好出門都用走路,當做運動。

得獎感言:

感謝彩鶯老師93年從台北把我帶到平鎮市民大學,參與「影像讀書會」至今,沒有想到跨領域到新楊平社區大學,今天能在楊梅領到此獎,感謝所有我認識的伙伴,有您們的支持和鼓勵,才有今天的游麗卿!感恩您們!惜緣!把握當下!「人生如戲、戲如人生,你來演、我來看,大家看了笑哈哈!」

（二）「社區大學優良課程」領獎感言
（2008/09/26）

　　當掌聲響起時，我站著台上領取社區大學優良課程獎時，我更肯定自己，今天走入社區大學授課是對的，感謝我的帶領老師：陳彩鸞老師，沒有她的帶領及推動，今天我也不會踏出去社區大學開設「社區影像讀書會」，記得93年平鎮市民大學，彩鸞老師開「影像讀書會」的課程，後來改為種子老師培訓，我就是她一手栽培出來的種子老師。

　　後來，「新楊平社區大學」及「中壢區社區大學」成立時，彩鸞老師希望我踏出來，發揮我的專長及學習成長，開一門「社區影像讀書會」，看電影外還能和學員互動，彼此切磋成長。就這樣於97年1學期於大園教學中心開設「社區電影賞析」，於環中名園開設「生活、印像影像讀書會」及忠貞國小新移民中心的「在桃園的故事、新移民家庭成長篇」等三門課程。

　　沒有想到此次老師優良課程甄選，我把平常整理好的課程送審，竟然得獎了，而且一次得三獎。首先感謝「桃園縣社會教育協進會社區大學優良課程」的甄選，讓我們有此機會的參與、來肯定自己。雖然未來要走的路還很長，可是不要氣餒，有付出必有收穫，只要用心去經營管理，還是會成功的。朋友們大家一起來努力、經營我們的課程，讓社區大學的路越走越廣、照拂更多的人。

附記：

　　這是我第二次在社區大學領獎，第一次領獎是新楊平社區
大學、開學典禮於楊梅火車站，我得到腳踏車大獎。還有更值
得高興的事情，就是於教師節前領到此份榮譽。

二、電影下鄉、社區與我

（一）冷暖人間（97/11/02）

　　每次到大園鄉上課，雖然背上背著很重的背包、及拖著很重的放映電影器材，還要坐一段很長的車子，才到目的地，可是一點也不覺得累，因為那裡有一群人情味很濃的學員，等著我去放電影及分享心得。感恩他們！為了我的興趣及理想，他們是那麼熱情捧我的課程「社區電影賞析」。

　　他們還為我找社區去放電影，回饋更多的鄉民來欣賞電影，上個月（10月份）社區電影賞析地點是：仁壽宮廟口。這個月的社區電影賞析的地點是：康隊長家的玫瑰社區。當康隊長載著我到他們的社區，看不出來，此地方人口有300多人左右。因為康隊長曾經做此社區的鄰長，所以不一會兒功夫，鄉民就來欣賞電影，康隊長還拿飲料招待鄉民，深怕服務不週到。此點使我很感動，這是我從小生長在台北市，城市所感受不到的。原來鄉村的人情味是如此濃厚。

　　當我準備放電影給她們欣賞時，有鄉民還問：「老師！你什麼時候還要來放電影，今天是我生平第一次在此社區看電

影。」哇！想不到今天到此社區放電影，會得到如此的迴響。在欣賞影片的過程，笑聲不斷，所謂：「人生如戲、戲如人生，你來演，我來看，大家笑哈哈。」

時間很快地過去，電影終於演完，大家意猶未盡，依依不捨地結束此次電影欣賞，而各自回家去了。因為時間很晚了，錯過了我坐車的時間，康隊長夫妻怕我晚上鄉間等車危險，特地用專車把我送回家。誰說人間沒有溫情，只要你誠心對待人家，人家也會感受到。這就是我為什麼會執著，到處放電影給大眾欣賞的原因。從放電影中和大家搏感情，從他們的身上學習到、成長自己。

最後還是那句話：「有您們真好！感恩您們！」以上是我到玫瑰社區放電影所學習到心得感想。

（二）惜緣！惜福！（98/03/21）

　　D021社區電影賞析（98年1學期）第1場社區戶外教學於（98/03/21）在大園鄉橫峰村9鄰玫瑰社區開跑了，首先感謝學員康順清的熱心，當日騎著腳踏車挨家挨戶去招呼大家來欣賞電影，自己還掏腰包採購飲料、水果、零食，招呼來欣賞電影的左鄰右舍鄰居們，深怕招呼不週到，自己都不能好好坐下來欣賞影片，很感恩他們夫妻倆對於此次放映電影籌備過程的辛苦，在此說聲：「謝謝！有您們大家真好！」

　　還有大園鄉環保協會卓玉珠理事長的細心、用心安排，才有此機會來玫瑰社區放電影給居民欣賞，當日更感謝一群孩子們和阿公、阿嬤、阿伯、阿姨……等來欣賞電影，有您們的參與此活動才會順利圓滿地完成。這是我第二次到此社區放電影，記得97年第2學期第一次來放電影就受到很熱情地招待，感動地：覺得人情的溫暖不是金錢可以買的到。電影放映完後，卓理事長還特地開車送我們回家，相約第二場戶外教學於98年3月28日在大園鄉沙崙村保安宮放映，因卓理事長曾經到此地方演講，此地的人更熱情及溫馨。

　　踏入中壢區社區大學開「社區電影賞析」的課程，承蒙卓理事長的愛護、支持，還每學期安排幾場到社區去放電影，廣結善緣，雖然我不會開車，可是只要您用心、認真、努力去尋

問如何到此地方，一定能完成任務，只怕您不去做，不怕沒有
貴人的指點。

（三）電影賞析——楊梅鎮埔心埔心里 （98/06/06）

為了「藝術下鄉」造福里民，此次地點是楊梅鎮埔心里福德街的福德宮。放映的影片是《兒子的大玩偶》。

首先要感謝我班的志工黃靖影在放映前聯絡福德宮的主委及埔心里里長及做多方面的宣傳，使此次活動能圓滿成功地完成。

真的！當天來欣賞電影的觀眾不少，有的年齡80歲左右，此地方是客語里民比較多，所以年長的長輩，國語、台語聽不懂，只能看螢幕上的動作而來欣賞影片，希望下次能找客語的片子，來放給她們欣賞。

欣賞後的互動。A君說：「此影片是在我家鄉附近拍攝，看到了覺得很溫馨，又是50年代的劇情，從影片中可以探討很多方面，尤其在家庭方面佔了最重要的一環，為了討生活，每天打扮像小丑一樣，當他恢復原來面貌時，孩子竟然不認得他，真是無奈，也呈現社會的問題點。像現今社會的現象一樣，孩子犯錯，不能處罰，倫理、道德觀念就不存在了。」

最後要感謝：靖影的老公廖先生，從家中搬了20張椅子及到現場幫忙布置現場，還有來參與的觀眾及我影像讀書會的學員，我們新楊平社區大學埔心的志工社長 —— 陳玲玉。我的老公陳茂焜從中壢到埔心幫我拎放映機器，辛苦您們，感恩您們，有您們真好

（四）電影賞析——楊梅鎮埔心仁美里 （98/08/28）

　　新楊平社區大學98年2學期於9月6日開學典禮，緊接著開始上課，想於開課前到社區放映一場電影，感謝靖影及阿鍊姐兩位好伙伴的相扶持，在放映前，發宣傳單，找場地，原本煩惱有場地，沒有地方插電，如何投射放電影？皇天不負苦心人，終於有位彭老師家中離放映場所很近，只要延長線拉一下就沒問題。

　　接著就是現場的燈光太亮了，開始放映時，大家看得很吃力，哇！有心人不少，有一位水電老板想辦法，把燈先關掉，這樣一來大家看著很清楚，現場熱絡許多，隨著影片的起伏，笑聲不斷，因為今天放映的影片是《佐賀的超級阿嬤》，只要看過都會被她感動，片中阿嬤說：「窮沒有不好，活著快樂最重要，反而有錢會帶來煩惱。」窮不怕衣服不華麗，還可以自由自在，不怕弄髒它，還有窮不怕人家來搶你的東西，窮就要活得自在快樂。你看！阿嬤多有智慧，教導她的孫子，還有如何儉省？阿嬤自然有她的一套哲理。

　　雖然來欣賞電影的里民不多，可是稟著「藝術下鄉、走入社區」和里民互動的精神，不管它今天來欣賞的人多寡，只要盡力就好。人在做，天在看，事情總是會讓你圓滿地成功完成。

附記：

　　感恩靖影的老公（廖先生）載了20把椅子到現場，使大家舒服地坐著欣賞。有您們真好！（電影的地點：楊梅埔心仁美里永康社區）

三、世外桃園

（一）社區電影賞析——大園鄉開跑了
（97/09/18）

感恩再感恩，原本以為大園鄉的社區電影賞析開不了課，想不到，在莊理事長及他老婆靜瑩的全力支持和奔跑下，終於在大園鄉開起此課程，來參與都是一些年輕的阿媽級的偉大人物，她們平常也參與環保志工的行列。

為了和她們搏感情，尊重她們，選她們喜愛的片子來欣賞，片名：「稻草人」，此片吸引人的地方是有鄉土味道，使人回憶起往事，大家一面欣賞一面哈哈大笑，笑聲不斷，所謂：「人生如戲、戲如人生、你來演、我來看、大家哈哈笑！」，大家融合在一片溫馨的嶺域中。

她們建議我偶而到「仁壽宮」去放電影，讓鄉里更多的人去欣賞，來提高她們的文化水準，所謂「藝術下鄉」。感恩這群偉大的阿媽級學員，有您們真好！只要用心、努力地去做任何一件事情一定會成功的。

（二）影像寫作種子師資培訓
——課程說明會（98/02/24）

　　感謝桃園縣大園鄉文化發展協會莊理事長及他太太陳靜瑩的熱心和支持，使此「影像寫作種子師資培訓」的課程能招生成功。能在桃園縣大園鄉的大園國小開跑，他們夫妻真的功不可沒，值得讚賞。

　　還有我的指導老師，陳彩鸞老師，在98年2月24日當天課程的說明會，把此課程炒熱，使參與者更能明白、及了解此課程在上什麼？未來上完此課程的目標是什麼？只要有心去做，一定會成功，不計較、不比較，傻傻去做，先投入，不問耕耘，當機會來臨，就要把握住，最後的勝利是屬於您的。

後記：

　　為何會開此課程是因為97年2學期於大園國小開孩子們的「影像作文班」，沒有想到反應熱絡，38位孩子參與，深覺一個人力量有限，興起一個念頭，「何不來開一堂，師資培訓班，就有老師來當志工，回饋於孩子身上」，於學期結束，用「影像寫作種子師資培訓」課程向「中壢區社區大學」申請。何謂「影像寫作」，就是透過影像、討論、分享，培養「傾聽

與說話」能力，簡單地說就是欣賞完電影把自己的感想說出來、和大家分享此電影情節、內容。

　　期望這些課程能永續下去，能由點擴展到面，大家一起同心協力，為台灣的孩子們努力吧！

（三）影像寫作種籽師資培訓開跑了（98/03/04）

　　「影像寫作種籽師資培訓」是一門新的開程，於98年2月25日開了一場說明會，今天是3月4日，上第一堂課，不管怎麼樣的課程，第一堂課非常重要。（這關係課程的永續經營，學員未來參與的熱忱。）

　　感謝岱臻和月緞遠從中壢到大園蒞臨指導，期盼此課程能永續經營，從中培養出來的師資能延伸到「影像作文班」的志工，抱著一顆感恩的心，謝謝您們，在百忙中抽空來參與此課程。

　　此課程的學員是由大園鄉文化發展協會的伙伴們來參與，有您們真好，由陳靜瑩做志工，黃瑞楨做班長。很多事情起頭難，只要有信心、肯用心努力去做，一定會成功。雖然我不是一位很有才華的老師，可是我經常很努力地去學習，而且堅持下去，尤其是對大眾有益的事情。

　　「影像寫作種籽師資培訓」是一門什麼課程？它就是大家一起來看電影，欣賞完電影以後，心得分享，再拿起筆來寫作，你認為寫作很難嗎？其實不難！我們可以先欣賞別人的文章，一起探討文章的精華在那裡？只要經常寫，累積下來就會有所收穫。

　　朋友大家一起來努力吧！只要你肯走出來，參與我們的課程，人生一定是彩色，我們等您一起來參與！

四、活出生命的精彩

主講人：莊聰正老師
日期：民國97年08月07日
地點：平鎮社教文化中心

心得分享：

　　或許有很多人聽過莊教授的演講，我今天是第一次聽他的演講，首先被他的主題吸引 ── 「活出生命的精彩」，再來他的開場白以一首《尋夢園》開場，整個晚上兩小時的演講被他的幽默及妙語如珠的話題，從頭笑到結束及拍手拍到手痛，不過今晚的收穫是我的細胞活存了好幾萬。如果每一位都能丟下手上的工作暫時來聆聽莊教授的演講，我想她一定沒有憂鬱症也不會有癌症產生，每一天的生活都過得快樂似神仙。有某位教授曾經說過：「不管上什麼課程，只要從中得到一部份應用在你的生活上，那你就沒有白上課了。」

　　此場的精華在那裡，教授說：「老伴會有走掉的時候，剩下你一位，唯朋友好幾位，總不會全部走掉吧，當你心中孤獨時，找好友相聚，喝茶聊天，多快樂！」人最怕自己嚇自己，自己把自己封閉起來，遇到困難，怨天尤人，哀聲嘆氣，好像

全世界的人都對不起她，為何不改變觀念，先改變自己，就不會給自己找麻煩。無論在家庭中、社會上、人與人的相處都非常重要。

所謂「活出生命的精彩」，就是每天起床先對自己三大笑，感恩今天活著，如我自己的左右銘：「人生不用大富大貴，把自己管好充實自己，和人多互動、溝通，經常笑臉迎人。」哇！你的生命每天都很精彩！朋友們！加油喔！

最後感恩教授在此情人節給我寫的對聯如下：「茂旺人生熱忱焜，麗美姻緣伴心卿。」講得好。願天下有情人終成眷屬，生活幸福美滿、快樂。

五、主題：
社區高齡學習人才培訓
（97/10/16）

　　見到「高齡」兩字，想到自己也是屬於其中之一，有此因緣與榮幸來到此地——大園鄉和平村，和此地的高齡朋友互動；從在大園鄉開「社區電影賞析」課程，就喜歡上此地的人，深覺得她們都是一群非常純樸的村民，年輕時為生活打拼，老年能有此因緣走出來學習，不簡單，所謂「活到老學到老、終身學習」，從她們身上可以看出。

　　來到大園鄉和平村所見到的高齡村民更是可愛，因為對於此地不熟悉，所以一早從中壢搭車到大園，再麻煩莊理事長載我來，想不到來的早，她們說：「老師這裡的高齡老人，都是一早起來，不是去做運動，就是去田裡工作，9點一到，才會來上課。」很抱歉，我不知道，可是因為我是只會騎腳踏車的人，坐客運跟著時間表，客運的班次有一定的時間，不像住在台北市，搭車非常方便。

　　今天電影主題：「稻草人」，一部很精彩的電影，見到她們很認真的欣賞影片，隨著劇情高低起伏，中間笑聲不斷，

　　此影片吸引人的地方是有鄉土味道，使人回憶起往事，大家一面欣賞一面哈哈大笑，笑聲不斷，所謂：「人生如戲、戲如人生、你來演、我來看、大家哈哈笑！」大家融合在一片溫馨的嶺域中。結束桂英姐說：下次有機會放電影請我找完全台語的影片。感謝您們、有您們真好！

　　最後還是感謝社區大學給我不斷學習的機會，誰說年齡是問題？其實是你如何規劃自己的人生目標，如何掌握是很重要。雖然我不會開車，坐著客運，沿途欣賞著鄉村的田野，是那麼使人心胸舒坦、快樂。下次有機會還是很樂意去和她們互動，心中有愛，走到那兒都是一件快樂的事情。

第三篇

青山綠水，擁抱大地

一、參訪大陸幼兒園四日遊

（一）

時間：民國93年12月2日
地點：上海

　　時間過得很快，終於要去大陸參訪那兒的幼兒園。記得十三年前第一次踏入大陸；那時大陸才剛開放，到處都很落後，尤其是江西餘干縣、姊夫的家鄉；現今是否有進步，但願有因緣再去參訪。

　　今天12月2日早上，坐8點的飛機到澳門再轉上海的飛機；到上海已經是過了中午，時間12點40分左右，到了上海有一輛大巴士來接我們（全隊的人員有經國的校長陳校長、祕書蔣董事、幼教系主任劉主任及經國三所托兒所的所長、經國的學生還有袁志雄的家屬一行三十幾人）。到上海第一所幼兒園是從台灣雲林的高先生所投資的的幼兒園—建業大地幼兒園；高先生在台灣雲林有一所開了二十四年的幼稚園。車子從機場到幼兒園有一段距離，沿途見到上海高樓、大廈隆起、進步迅速。

　　終於到了幼兒園，那是所建立在社區的幼兒園，是一棟三層樓的建築物，因為到了幼兒園孩子們正在上最後一堂課；我參觀的班級：孩子們正在切青菜、有胡蘿蔔、青江菜；見到孩子小心異異地切菜；切完了菜沒有見到分享，後來問他們的園長原來是帶回家去和家人一起分享。參觀完了幼兒園，我們就去上海最有名的黃浦江；坐船遊黃浦江，因為是晚上所見到的東方明珠及海上的夜景非常漂亮，遊玩了江就去上海灘走時光遂道，此遂道的設計，讓你真的走入時光隧道一樣。走完了時光隧道我們就回到旅社──和平北樓旅社，它是一棟老式的建築物，我和玉慧同一個房間，回到房間把行李放好以後；我們又去逛街，因為時間很晚，街上的商店大部分都已經打烊了，我們見到賣羊肉串及賣春捲、臭豆腐的小販，向他們買來品嘗此地的小吃和台灣有何不同？很快，就這樣結束一天的行程。

（二）

時間：民國93年12月3日
地點：上海

　　今天參觀的第一站是宋慶齡的幼兒園，此幼兒園場地非常大，猶如一所大學；裡面的硬體設備很棒，有一座適內游泳池，這是我第一次見到幼稚園有游泳池，還有圖書館及間中外孩子一起讀書的教室，見到外籍老師帶領中外藉孩子到戶外教學。接著參觀華東大學的附設幼稚園的學校，這所幼稚園所收的幼兒來自華東大學教授的孩子及附近住家的孩子，這所幼稚園的特色是孩子可以到戶外去學習。

　　吃過中飯以後，下午到台灣最有名的三之三所投資的幼兒園，此幼兒園位於上海寶山區的大華園，此幼兒園只給參觀不給拍照，最吸引人的地方是童玩世界，所展出來的童玩是從舊的到新的童玩，可惜就是不能照相，外面的操場很大，操場有設參觀舞台；接著再坐車去三之三另一個幼兒園─古北園，此幼兒園的特色是互外教學採自然科學園地，在學校的另一個角落，及有一個國際班級，此國際班級包含：日本、韓國、美國……等，一個班級有2位老師，主教為美國人助教為中國人。參觀完此幼兒園晚上搭國內飛機到天津，到天津的旅社已經是半夜12點。

（三）

時間：民國93年12月4日
地點：天津

　　早餐後，搭巴士到天津大學附設的幼兒園去參訪；此幼兒園的孩子大部分來自大學教授的孩子們，此幼兒園的特色是採多元入學方式，由家長自由選擇方式；聽說為了選適合孩子的課程，家長要在報名的早上4點鐘來排隊登記，如沒有登記到就要留到明年再來。而且選擇好了以後，家長還要簽同意書，讀到一半不適合也不能轉班級。因為今天是週末，幼兒不用來上學，可是才藝班是週末才上課；有一個才藝班和我們的河合音樂班是相同的，由家長陪同一起上課。

　　中午用餐後，我們又去參觀最後一所幼兒園——奧茲九華里幼兒園，此幼兒園是完全採用蒙氏教學的幼兒園；由台灣早期的蒙氏老師去做輔導，每層樓的教室都佈置成蒙氏的學習區。此所幼兒園是袁志雄老師所投資的幼兒園，參觀完此幼兒園我們又坐兩個鐘頭的巴士到北京，到北京已經是晚上9點鐘，店舖早打烊；所以不能去逛街，只好請按摩師來按摩，按好摩已經半夜1點，就結束今天的行程。

（四）

時間：民國93年12月5日
地點：北京

　　今天是參訪的最後一天，早上去參訪賣珍珠膏及珍珠粉的商店，給女兒買一對珍珠耳環給她做生日禮物。然後到北京天安門去參訪，參訪完天安門去北京的北海公園，據說北海公園具有人間仙閣美譽，曾經是遼、金、元、明、清五個朝代的皇家「離宮」，吃過中飯後到北京最有名的秀水街，此街位於風景優美的外國大使館區，是有名的仿冒的一條街，也是著名的女人街，採購者來自不同國家，採購大陸的物品要會殺價，我的同學向玉慧就是殺價高手。參訪完就搭乘飛機回到溫暖的家——台灣。

　　四天參訪幼兒園的心得：
1、　大陸土地大，每間幼兒的活動空間很大，而且幼兒園設立在社區裡，孩子上學很方便。
2、　他們的政府有限制幼兒園設立、條件不好就被淘汰掉，保障優良的幼兒園。
3、　老師的師資採大學幼教系畢業，唯幼兒園近幾年的擴大，所以師資比較缺乏。

4、　唯近幾年台灣去輔導的老師不少，帶給他們的教育比我們
　　進步很多，他們的教學少奮鬥幾十年。

（以上文章刊載於《來看電影》書籍第197～200頁）

二、華山咖啡、松田崗、
台江內海知性之旅

　　第一次參加平鎮市民大學戶外采風旅遊，覺得收穫很多，沒有想到我坐的這輛遊覽車上的人都非常有才華的人，尤其是80多歲的劉奶奶，在遊覽車上的載歌載舞，真的，一點多看不出來她已經是80多歲的奶奶，她是我們幼教界的一塊寶。

　　沿途就這樣一歡唱，高高興興地旅遊到第一目的地──華山咖啡，此處的咖啡讓你免費品質，可是一定要坐著，她才會端給你，而分3次，第1次咖啡第2次奶茶第3次是燒仙草；品質好，你認為他們的產品好可以買回去。喝完咖啡，我們就去聽解說員介紹古坑華山、劍湖水土保持的點點滴滴。

　　接著我們去松田崗之旅，看席菈曼表演、魔術師的表演和熱舞表演。參觀完了松田崗，我們就住宿台南花之都大飯店，飯店不大，可是大家的興致很高，不但載歌載舞，儘量發揮出自己的潛能，如果不是飯店10點打烊，我想大家一定會玩到通宵。

　　第二天的行程是到台江內海，搭膠筏遊台江內海生態，解說員介紹台江內海的生態點點滴滴以後，我們又去參加生態館，裡面展出很多古時的東西及恐龍標本，更有趣是學校的圍牆還保留大炮的防空洞，非常有意思。

　　再來去體驗鹽田生態活動，今年初我學校的畢業之旅去參觀七股的鹽田，所以我很好奇此處的鹽田和七股有何不同？原來鹽田是這樣操作，沒有親身體驗不知道任何事情都有它辛苦的一面，希望大家珍惜自己所擁有，不要怨天尤人，我們都已經比別人幸福很多了。參觀完了鹽田，我們又去參觀台江鯨豚，鯨豚漂流來死了以後，他們就把它處理為標本。

　　最後一個頂點就是嘉義的獨角仙休閒農場，感謝玉蘭姐買了柿子請我，還真的去請玻璃娃娃唱《異鄉人》這首歌給我聽，（因為玉蘭姐是我今天在遊覽車上認識的朋友），只要你以誠相待，不怕沒有朋友相隨，感恩您（玉蘭姐）！最後結束此趟旅行，回到可愛溫暖的家。

後記：

　　在回家的遊覽車上有人來推銷「苦茶油」，此人的口才非常好，人真的是可以訓練，只要你用心、多練習，你也可以和他一樣。就像白馬幼稚園的陳玲慧老師一樣，能夠把廣告工商時間，講得這麼好，不是蓋的！再來看看我們的唐主任，他的客語講得好，連歌都唱得如此棒，你一定會認為他是客家人，其實不然。朋友！我們大家共同來努力，用點心來學習，明天會更好。最後，感謝此次安排知性之旅的工作伙伴，您們辛苦了！謝謝您們！

（此篇文章刊登於《市民大學學報》第13期第2版）

三、竹山天梯、
石岡水壩踩車二日遊

　　原本彩鶯老師過年前，已經計畫2月23及24日兩日戶外教學活動，想要聯誼新楊平社大教師志工班代，沒有想到時間和協進會同一天，最後來參加的人，竟然是參加讀書會的幼稚園園長及家人和台北的友人，還有江炳榮、邱麗秋老師、史蓉芬一家五口、游麗卿、閔哥及彩鶯老師，總共四十人，一車滿滿真熱鬧。

　　第一天的行程是到竹山天梯，「觀世音菩薩」是那麼愛我們，一大早出門就灑甘露水，沿途細雨漂漂，想到竹山或許會晴天，結果氣候未改變，吃中餐時，餐廳老闆娘說，天雨路滑，希望我們改行程，大家異口同聲說，就是為了來行腳「天梯」，衝著它慕名而來，不可以改行程，穿著雨衣，拿著雨傘也要走一趟。我們四十人就換成兩輛中型巴士，沿途司機介紹「天梯」的由來，因為太極峽谷縱深百米，為了兩岸交通，南投縣政府聘請日本技師興全台首見、世界唯二的「階梯式索橋」橋全長16公尺，208階梯，兩端落差20公尺，橋下是知名的「太極峽谷」。可愛的玲珠園長，大概太興奮，走沒有幾步就滑倒，這下子大家走起山路更小心了，雖然天空下著雨，有

的人撐著傘、有的人穿著雨衣，怕跌倒的人，手上拿著棍子，我也加入隊伍和大家一樣往前走，沒有想到我和黃玉如的腳步如此快，「哇！天梯在眼前」，這是我盼望很久一直想來目睹它的雄偉，今天讓我如願了。晚上，我們住宿於取名「海宴」的民宿，因為氣候的影響，所以不能欣賞到此地方的夜景，很可惜。不過隔天的早上，我們卻欣賞到很漂亮的雲海，彷彿人在虛無縹緲間，可以去騰雲駕霧，非常棒及難得的景色，愛死它了，因為見到此景，你會忘掉煩惱，因為你的心境隨雲海而去。在此我們踏青了一段時間，才啟程往最有名的紫南宮去，到了紫南宮，人山人海，我正在好奇此地方為何廟宇小，香火會如此鼎盛時，才發現原來它是一座土地公廟宇，你想求財可以向土地公借錢去發財，不過發了財記得還土地公，不知道靈不靈，每個人都來參拜它。 最後的行程到台中縣的石岡水壩，想騎腳踏車的人就去騎，想踏青的人就踏青，就在此結束兩天一夜的旅行，回到溫暖可愛的家。

後記：

只要有陳玲慧和鍾玲珠在的場所，會讓你笑得皺紋增加許多，她倆的默契合作無間的幽默感沒有人比的上，尤其是玲珠的肢體語言更是超可愛好笑，不要小看她，平常她是很正經八百的園長，經營一所規模不小的幼稚園，至於陳玲慧的黃色

笑話更是精彩，換成別人就不會講的如此精彩，這就是我們坐在遊覽車上的另一段精彩的旅行。

　　如你想目睹她兩位的精彩表演不要忘了，請以後有機會旅行趕快報名加入我們的行列。

四、馬太鞍、紅葉溫泉、 兆豐農場知性之旅

　　美好的人生就是多參加戶外郊遊，不但心境愉快，還可增廣見聞；此次的戶外采風：「馬太鞍、紅葉溫泉、兆豐農場二日遊的知性之旅」，使我滿載而歸。

　　「馬太鞍」是阿美族馬太鞍部落世代漁耕之地，當導覽員介紹「馬太鞍」時，最吸引我的主題是「母系社會」，由男子嫁到女方去，每年會舉辦成年禮，15歲以上的男子會著傳統服裝參加，這時女方就在家人的陪伴下，挑選未來的新郎。部落也有休夫制度，若女方不滿意自己的丈夫，可將其隨身佩刀丟到屋外，男方就要離開。這些馬太鞍特別的文化，對我這個漢人來說，聽起來有點像天方夜譚。還有這裡可以看到台灣獨一無二的生態補魚法，感受阿美族人的生命智慧。

　　晚上我們住宿「紅葉溫泉旅社」，你知道此地的紅葉溫泉是發源於紅葉溪上游的虎頭山；溫泉一定很棒，吃完晚餐，我和紀柔君及她女兒，三人跑去享受一下溫泉浴，哇！果然很棒，這麼大的地方，只有我們三人，柔君的女兒，還把此地當游泳池，游起泳來了，對我來講好像鄉下姥進城去，很新鮮。

　　第二天早上，我和碧蓮的姐姐及她的好友，一起踏青去，欣賞此地鄉村的景色，及呼吸此地新鮮的空氣，又是美好一天的開始，這是城市所沒有的。「兆豐農場」，這是我第二次來的地方，重遊此地，想起第一次來遊時，正好碰到颱風天，沒有好好遊覽一番，這次的遊覽還是覺得時間太短暫，什麼？馬上11點30分集合時間到，好像某些地方沒有走過的感覺；有吃到水果、吃到冰淇淋、到鳥園……等。

　　朋友您覺得這是不是「美好的人生」，偶而把時間留給自己，為自己而活，您看此旅程，不但可以增廣見聞還可以和朋友歡笑、歡唱，平常您都不知道此人深藏不露，在此旅程您就可以發現他的優點是如此的多，所謂「好酒沉甕底」。

　　最後，還是要感恩主辦單位全體同仁的用心籌劃此次戶外采風之旅。

五、活力田園樂一日遊

　　「活力田園樂一日遊」，今天旅遊的地方是我第一次來，感覺非常新鮮，「九斗休閒農場」的蔬菜是有機，對人體健康是有幫助，還可以宅便蔬菜到您家，服務周到，中餐在此地品嚐，真的蔬菜非常新鮮。

　　「長祥宮」是供奉神農氏的廟宇，農夫敬養的神明，昨天農曆4月26日 是它的生日，廟外面有一尊青銅製作的神像，非常莊嚴就是神農氏。

　　下午我們去參訪「稻草博物館」，聽此名稱很好奇，到了此地更嘖嘖稱奇，哇！原來稻草能編成這麼多東西出來，還有老板的父親在介紹時，口出四句聯，有押韻，不簡單的老人家，無師自通，讓人非常欽佩。再去田園走迷宮，據說可以改運，因它是根據五行八掛所排列出來，試了就知道。

　　「白蛇廟」是財神廟，裡面有養白蛇，住持說：「白蛇不會咬人，非常有靈性，攀爬在身上，沾沾喜氣，會心想事成」，我也試試看，其實我對任何動物都有恐懼感，當白蛇攀爬在我勃子時，我心中唸著「南無阿彌陀佛」，深怕牠咬我一口。

　　回程時間還早，我們去「耀輝農場」喝鮮奶，看人擠鮮奶，動物比人還有靈性，牠們還知道排隊。人與人之間都還會有所爭吵，想一想，真的都還不如那些動物。

　　就此結束愉快「活力田園樂一日遊」，回到溫暖可愛的家。

六、宜蘭新寮瀑布、仁山、 川湯溫泉一日遊

　　此項活動原本應該在9月份舉辦結果今年的颱風特別多，只好拖到今天舉辦，在這秋高氣爽的天氣，來此一遊，很棒地。

　　首先我們來介紹宜蘭新寮瀑布：發源於海拔98公尺的新寮山，為冬山河的源頭之一。瀑布氣勢磅薄，水量頗大，共有三層瀑布。群山四周的自然生態頗多：蜻蛉、豆娘、蝴蝶，幸運的話，還可遇見蛇類呢。沿著新寮二路直走，進入山區時，路面從柏油路轉變成碎石路，必須慢行才能安全駛過，抵至新寮瀑布時，只見遊客在下游戲水、垂釣，再往旁邊有著坍方過後所闢出的小路走去，順著小徑的路線持續往上走，約二十分可抵達第一層新寮瀑布。據記載右方的山上仍有小徑可抵至第二、三層瀑布，但由於道路全是泥土路，十分危險，指標很少，容易迷路，不建議繼續往上走。

　　宜蘭縣冬山鄉新寮瀑布步道於民國94年底整建完成，從冬山工作站入口到瀑布終點，步道全長900多公尺。這條全長900多公尺、海拔120至220公尺高的步道，有溪水、動植物等景觀，漫步約30分鐘即可抵達瀑布，步道盡頭還有可呼吸森林芬多精、陰離子、瀑布水氣的觀瀑平台。

　　新寮溪發源自海拔980公尺的新寮山。溪水穿越了層層斷崖，造就了10個瀑布，目前登山山徑只可到達倒數第三層，其它尚無路線可循。而當溪水流至海拔250公尺處，從崖上墜落30公尺，寬約5公尺，即成了最下游的新寮瀑布，此層瀑布較適合一般遊客休閒健行。為保留自然生態，沿途有兩座越溪的吊橋、兩段用木梯搭建的陡峭路段，其餘的以就地取材，用石板或原木來鋪設。新寮瀑布步道的生態非常豐富，有野生的魚蝦、褐樹蛙及斯文豪氏赤蛙等18種的蛙類、柑橘鳳蝶、短腹幽蟌、薄翅蜻蜓、無尾鳳蝶、台灣紫嘯鶇、鉛色水鶇、大鳳蝶、赤腹松鼠、小剪、山豬、台灣獼猴等。新寮瀑布步道是一條具休閒、健行、富有教育功能的自然生態步道，非常適合全家大小親子同遊。

　　從以上的介紹，到實際地方去旅遊、真的不是蓋，風景優美，河水冰涼、清澈，哇！好棒的旅遊景點！值得來此一遊。因為老公前陣子登山、回來腰部有點受傷，我倆只有走完三分之二行程，此點比較遺憾的地方。中午我們到羅東一家名稱：「駿懷舊餐廳」用餐，裡面的佈置都是復古，牆壁上掛著有謝雷等歌星的唱片，還有農村的用具及以前年代舊的用品，連用餐的碗盤都很別緻，用完餐，外面有叭噗的聲音，那是我小時候，最愛的吃的冰品，在這裡，可以回憶小時候的點點滴滴。用完午餐，去參觀羅東林場，見到伐木過程，及平地森林鐵路接運至羅東貯木場、貯放水中保持木材的情形。

最後的旅遊地方——川湯溫泉。大家都說經濟不景氣！結果此地人山人海、人潮擁擠，既來之就安之，茂焜前陣子到嘉義，沒有去泡溫泉，此次想泡一泡溫泉，腰酸是否會舒服點，其實身體的保健要靠平常的運動、及飲食的調配，平時告訴他就是不聽，當病苦的來臨，不知道他是否已經體會到了。

用完了晚餐，我們就坐車回溫暖的家途中，車上的好友們說：「經濟不景氣，再去消費。」下車去買宜蘭有名的蔥，一群人再那又是殺價一番，好不容易終於大家載著一顆愉快的心情，坐上車子，回到溫暖可愛的家。這就是我們影像讀書會到校外教學旅遊的情形。

附記：

此次遊覽車上沒有卡拉OK歡唱，不過有一位講笑話高手在內，此人就是陳玲慧，不是蓋的，只要坐在車上，沿途笑話不斷，使人心情愉快，細胞存活了好幾萬隻。

七、新竹十八尖山、
海天一線、南寮漁港知性之旅

　　時間過得真快，每學期老人大學舉辦的互外教學又來臨了，這次的一日遊，地點是新竹十八尖山、海天一線、南寮漁港知性之旅。原本是陰雨天氣，沒有想到天公很作媒，不但在踏青新竹十八尖山，是一個適合登山走路的好天氣，走起山路

讓你有種清爽、舒服的感覺，沿途還有廟宇參拜，保平安、健康、事事如意。

你知道嗎？今天有9輛遊覽車，所以吃飯的餐桌已經排了35桌左右，場面真浩大及壯觀，吃完了午餐後的頂點是海天一線，今天的風真大，尤其又來到海邊，風景幽美，難以形容，管它風大，吹吹海風、看看海，也是人生一大享受。另一個讓你稱奇，就是我們來參與的人數，可以和海天一線，比高下了。

最後來到南寮漁港，此漁港說大也不大，不過有市場讓你慢慢逛，選你所需要的東西，例如：魚、蝦等，如你不想買回家也可以。2樓有餐廳，可以去品嚐，你所想要吃的東西，我和老公去品嚐蚵仔煎，因為在此地方吃此東西，不但新鮮又好吃，價錢公道合理。

哇！該踏上回家的路了，因為時間永遠不等人。真是一趟難得、快樂之旅。人家說，只要有錢、有閒，不怕沒有機會玩。這就是所謂人生。

後記：

原來9輛車上坐著都是人才擠擠，我今天真的領教這些老前輩，尤其是阿鍊姊，平常說話客氣及謙虛，連我老公（茂焜）才和她認識沒多久，覺得她是此車的領隊，不但很盡職，

和學員打招呼很週到。另一位是已經81歲的徐錦標，在車上唱著那首歌曲：《我們都是兄弟》，唱作劇佳，那麼有感情，令人欽佩。誰說年齡是問題？現今的人活著歲數已經拉長了，所以不要躲在家中，多出來活動活動，使你的生活更多彩多姿，人生的目標是充實、充滿希望。在來不要忘了到老人大學上課，學習你所需要，所謂：「活到老、學到老」就是此道理。

八、大崗山行腳、 奇美博物館知性之旅

　　此次的知性之旅除了奇美博物館是我第二次來參觀，其它地方都是我第一次之旅，帶著一顆好奇及快樂的心情，來參與此活動。以往參與此活動都是我一個人，從現在起多了一位伙伴，就是我的老公——陳茂焜。

　　第一站：台中酒廠。茂焜做廠長時是酒國英雄，今天到酒場見到酒的感覺如何？我想隨著年齡的成長，人的器官漸老化，為了使自己活著更長久，還是少喝唯妙。

　　第二站：搭小車暢遊大崗山、一線天、石龍洞、石母乳、天人洞等。我曾經來過大崗山的超峰寺，因為那是我們皈依佛門師祖他們的道場。可是不知道有如此好玩的地方，尤其是石龍洞裡的鐘乳石，值得觀賞，還有石母乳，石頭呈現母親的乳房，大陸的山川我於十幾年前都走過，很讚嘆大陸山明水秀的風景，沒有想到台灣也有這麼好玩的地方。今天不虛此行，參與此活動是值得票價。

　　第三站：樹屋。這也是很棒的參觀點，你見過榕樹的成長如此的奇特，很多不同形狀，你認為它像什麼就是什麼？不對

這是我自己想的，解說員很辛苦地把榕樹成長每一部份講的很詳細，那是我的領悟力差，不能怪別人。

第四站：奇美博物館。這是我第二次來參觀，我只有對第6樓層的樂器部分有興趣，等著她們解說所有呈現出來的樂器，從以前到現在，樂器的演變，還有演奏出來的歌曲，有何不同？今天聽到的歌曲：《燒肉粽》，哇！聽完、肚子也餓了，接近午餐時間。其實奇美博物館有很多值得觀賞的，只是我的藝術細胞很差，好像瞎子摸象一樣。

第五站：台中民俗公園。這裡有很多民俗古物值得觀賞，台上還有樂團在演奏歌曲；走走看看，時間過得真快，該上車了，要回溫暖可愛的家了。

感恩再感恩，乙車的領隊淑玲及秀寶，謝謝您們兩天來的服務，是如此的盡職，還有秀寶的外孫女成了我們乙車的開心果，使我們兩天之旅玩著很愉快，回來覺得還在旅行。

最後還是要感謝我們的總舵手唐主任、梅香、碧雲及所有籌劃此次活動的工作人員，有您們真好，使我們盡情地遊玩，再次感謝您們。

九、九寮溪、蘭陽知性之旅

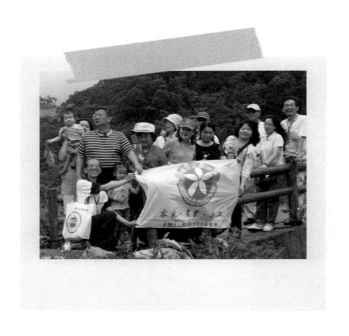

　　如果你知道開心藏要花醫藥費50萬元左右，奉勸你趁身體健康趕快拿這筆錢去多做有益健康的事情，如：社區大學所舉行的知性之旅，或課程的參與等，趕快來喔，我們等著您！因為健康的身體比什麼多重要，因為沒有健康的身體，任何事情都不能去完成，想玩不能去等。

　　感謝舉辦單位大家的用心籌劃此次的九寮溪、蘭陽知性之旅，使我此趟之旅又收穫滿滿回來。從小就愛玩的我，經常被母親唸：「野馬，家裡老待不住，又不知道跑到那裡去玩？」，只要有機會玩就先去參與，不但身心健康還增廣見聞，有些地方即使去過再去一次也不覺得累，因為此次去的心情和上次去的心情有所不同，伙伴也有所不同，最主要的目地是身心靈健康，玩著愉快平安回來。

　　你多久沒有吸收芬多精了，此次的九寮溪生態園區及拳頭姆步道，這兩個地方可以使您達到此效果。不要認為只有走走路，沒有什麼好玩？其實你已經賺到很多，「健康」是金錢買不到。

　　當看完「金車酒堡」的簡介，才知道金車企業經營的產品，如此豐盛，尤其實地參訪「威士忌」的製造過程，哇！機器的龐大，真是有心人。您知道嗎？「威士忌」的發源地在荷蘭，金車能在台灣宜蘭出產此「威士忌」，據說此地方的水非常適合，多宣傳本國的產品外銷出去，這樣台灣的經濟就能成長，大家都不用苦惱經濟蕭條。

　　「林業文化園區」這地方我曾經來過，可是上次來時，沒有DIY及林業產品創作介紹，此林業產品創作都是此社區大學的精心籌劃出來，今天來參觀是免費，聽說6月份起要收門票，因為來到此地方參觀的越來越多人，未來會規劃出一個旅遊的觀光景點。

　　這就是我此趟的九寮溪、蘭陽知性之旅，文筆笨拙，沒能形容地更精彩，您親自走一趟，一定能滿載而歸。此次未參與的伙伴們，還有一次1日遊，6月7日的新竹風城之旅，未報名趕快去報，等著您來參與喔！

　　　　　　　　　（此文章刊登於新楊平社區大學電子報36期）

十、大溪老街、兩蔣園區緬懷之旅

　　早上要出門已經傾盆大雨又打雷，想一想也沒有接到取消旅遊的消息，只好搭的計程車到集合地點。哇！已經不少人來臨，大家精神可佳，有的年齡都80好幾，不畏懼大雨還是來參與此次的活動，可欽、可佩。所謂「遇水則發」，今天我們平鎮樂齡學員每位都要「發、發、發」，才能回家去。

　　感謝籌備單位的用心規劃此次活動，雖然是在雨中進行，大家沒有埋怨為何下雨還來旅遊，因為有一群很棒的人帶領我們，使我們增廣見聞，智慧成長，豐收回家。

　　首先我們去參訪大溪老街，當張麟華老師解說時，正是傾盆大雨，學員不但認真地學習，提出問題，此精神值得學習，還有金興蘭園的參訪，大家如走入花海，蝴蝶蘭栽培如此成功，不同的蘭花，想起一首歌：「我從山中來，帶著蘭花草，種在校園中，……」，尤其我們這群樂齡的學員，就如那些蘭花，不但鮮豔、美麗，精神永遠如此飽滿，人生尋求什麼？如此好的因緣您不把握住，等待什麼時候？

　　下午到兩蔣園區，此地景觀讓人嘆為觀止，每座銅像表現出來，神采奕奕，張老師帶領我們遊覽完後，就步行到後山，

蔣公陵寢，當我們到達時正好是憲兵交接時間，多幸運的一群人，還可以在此地方見到憲兵交接，見到他們雄赳赳、氣昂昂的精神，給我們最好省思，雖然是樂齡的階段，要學習他們的精神，有健康的身體，就能出來踏青，不是孩子的包袱，等著他們來照顧。

時間過得真快，又要說再見的時候。很棒吧！雖然是在雨中旅遊，此次大家豐收回家，有張麟華老師的響導，及王淑玲、雅婷一路辛苦的陪伴，使我們平平安安回到可愛溫暖的家，感謝您們！

十一、新竹十八尖山與十七公里海岸一日遊

　　新竹十八尖山與十七公里海岸，我和老公曾經來過，我們還是報名參與此次活動，同一地方，不同時間，不同的伙伴，旅遊完的心情也有所不同，此次行程請了導覽員，使我們不但增廣見聞還豐收回家。

　　上次來十八尖山，只有走馬看花，這次來了真的收穫不少。何謂「十八尖山」，它位於新竹縣北郊的，為日據時代所開墾的「森林公園」，自新竹縣北郊逶迤而南，蜿蜒約7、8里，略呈「新月形」，環抱新竹市東郊與南郊，海拔介於50公尺至131.79公尺間，由於有18座山頭，因而得名。導覽員沿途解說植物的特性，如「相思樹」是台灣早期最重要的薪炭材，為羽狀複葉，長大後，真正的葉消失，全部變成鎌刀狀的假葉。相思樹的木材可供製枕木、坑木及農具，更供作薪炭及種植為行道、園景樹；還有「鳳凰花」的葉子可以做葉子等，「月桃花」可以食用、藥用、觀賞價值。葉鞘曬乾編成草蓆，月桃葉可枕墊糕粿、包粽子、種子可做「仁丹」。

　　你們知道嗎？新竹市的市鳥是喜鵲，新竹縣的縣鳥是五色鳥，那桃園縣的縣鳥是什麼？請你們回家查一查。這就是導覽

老師給我們的功課。 謝謝您，老師，此趟收穫很多，尤其今天是農曆5月15日，還能來此十八尖山拜觀音，據說：十八尖山設置，33座石觀音。有興趣的朋友，記得來此一遊，數一數是否真的有33座石觀音，走一趟就知道。

感謝新竹風城主任們介紹他們的特色及未來的夢想和願景，人生活著就要有目標，如何朝著自己的理想、目標前進很重要。再來「十七公里」海岸，新竹市的海岸線北起南寮，南至南港，長約十七公里，屬離水堆積海岸，上千公頃的潮間帶是北台灣最大的海濱溼地，孕育了大量的蝦蟹螺貝類。其中香山泥灘濕地潮間帶出沒的和尚蟹、萬歲大眼蟹等螃蟹景象，種類之多、族群之大，為新竹市海岸最引人入勝的生態景觀。此地方有規劃腳踏車的路線，想騎腳踏車的可以在此地騎著旅遊一番。

最後一個頂點是「紅樹林」位於虎山里西濱快速道路下，客雅溪沿岸旁，有一片面積0.26公頃的水筆仔純林，是許多生物聚集點，生物的密度非常高。市府於此興建了紅樹林公園，設置賞鳥棧道、中央軸線步道、沙雕場、攀岩場，結合生態與休閒，適合全家大小親子共遊。（此段內容摘於網站）此紅樹林和淡水的紅樹林有所不同。來此一遊就可以觀賞及體會到。

走走看看經常讓你感受有所不同，尤其當有導覽員解說時，更要珍惜，這是金錢買不到的知識、常識。所謂：「把握當下、及時行樂」。

十二、高雄茂林、
墾丁鵝鑾鼻、愛河之旅

　　人生的第一次一定印象最深刻而留下美好的回憶，此趟「高雄茂林、墾丁鵝鑾鼻、愛河之旅」是我第一次來此一遊，連坐高鐵也是第一次。

　　第一次坐高鐵感覺很新鮮，好像小學生要去郊遊一樣，充滿了好奇，它和平常坐的自強號有何不同？其實說穿了，只有速度快一點，位子坐得舒服一點，再來就是價錢貴了一點，為了方便生意人，趕時間的人著想，因為E化時代來臨，講求效率，為了跟著時代走，所以這樣國家社會有所進步，百姓的生活水平提昇，才能達到國際水準。

　　高雄茂林的景點就是茂林國家風景管理處，此處設立於民國80年11月29日，其轄區範圍函括高雄縣桃源鄉、六龜鄉、茂林鄉及屏東縣三地門鄉、霧台鄉、瑪家鄉等六個鄉鎮，風景區內擁有多處奇特的地形、溫泉旅遊據點，而濃厚的人文風情及優質的農特產品，也使得「茂林國家風景區」成為南台灣重要的觀光旅遊勝地（摘自網站），秀惠說的：「有山、有水、有你真好，愛山、愛水、愛你最多」。

　　第二天到墾丁鵝鑾鼻時正逢中午吃飯時間，我們找一家吃中飯時，熱心的育慧見老板娘一人忙不過來，竟當起跑堂，幫客人點餐，切小菜，收錢，宛如她自己開的小吃店。吃過飯後，鵝鑾鼻走一趟，看著海浪吹著海風，很舒服，此種感覺難以形容。下午到一處：火山出火口，此處為天然氣冒出的景觀，很特別，此火還可以考雞蛋、爆玉米。晚餐去品嚐萬巒豬腳，走進一家生意興隆的老店（民國38年開張），不是蓋的，人山人海，好像菜市場一樣。最有趣是吃完後，到附近街上，見到有人賣美人蕉、半天筍、日本茄子，我們走走看看還和賣東西的人閒聊。晚上住宿「飛馬大飯店」，有一重要娛興節目，就是幫毓怡慶生，此次毓怡的老公也同行，非熱鬧一下不可，這就是友誼的可貴。

　　最後一天的旅遊，今天的行程，先坐捷運到西子灣，再換渡輪到旗津看海，看著海浪及海邊人的戲水，世界多美好「愛海、愛你更多！」高雄的愛河非常有名，沿著愛河走著，正好碰到可口可樂在宣傳他們的產品，秀惠很好奇的問，原來等下有猜獎遊戲，因為世運在高雄舉行，所以猜獎題目會跟世運有關，想不到我們都很厲害，全答對了，領了一份獎品，此趟旅遊趣聞之一。

　　時間過得真快，又要說再見的時刻，人生沒有什麼好計較，把握當下，珍惜擁有最重要。就這樣我們一路坐高鐵回到台北，回到溫暖、可愛的家。還有要感謝育慧籌劃此次的活動，辛苦您！謝謝您！有您真好！

後記：

　　沒有想到8月8日莫拉克颱風來臨，因為濁口溪暴漲，把高雄茂林國家風景管理處，沖垮到溪底。此地方我們於7月17日才來此旅遊，深覺得南台灣的風景迷人，能此一遊，值得懷念，沒有想到，才隔20天後，遭逢天災，竟然面目全非，從報章的報導得知此消息，感觸很多，人算不如天算，人生無常，計較什麼？珍惜擁有、把握現在、活在當下，是最重要的人生之旅；不怨天尤人，無怨無悔的付出，才有美好的人生。

第四篇

凡走過必留下痕跡

一、桃園縣社會教育協進會年終忘年餐會感言（97/01/15）

地點：大船餐廳（桃園縣中壢市環西路2段308號1樓）

活動過程：

　　人生的「第一次」印象一定非常深刻，今天我第一次參加桃園縣社會教育協進會年終忘年餐會，一向不遲到的我，為了搭好友的車，而她最近又在做一項行銷的工作，而遲到了，在大門口遇見了唐主任及梅香，很抱歉，不是我倆大牌，而是情非得已。

　　哇！舞台上的兩位美麗主持人，人不但長得美麗漂亮，口才絕佳，不輸今天的獎品，尤其那四輛腳踏車，更是引人注目，大家都在期待腳踏車的主人是自己！餐會進行非常溫馨、感人，見那麼多人在用餐，如一個大家庭，先尊後卑，因為這裡面有：貴賓、高理事長、唐主任、總幹事、各社區大學的主任、老師、志工、班代等人。

　　大家期待的抽獎時間來臨，場面非常熱絡，四輛腳踏車有兩輛是抽中南區老人大學，看！學員們臉上的興奮，不是言語可以形容。時間過得真快，當主持人把最後一輛腳踏車送出去，餐會也結束。

　　餐會結束，並不代表人生的旅程結束，而是迎接新的一年開始，2008年的來臨，所謂除舊佈新、繼往開來，2008年大家還要一起努力打拼，不管是為自己、家庭、社會。最後祝大家新的一年「心想事成」、「事事如意」、「平平安安」、「把握當下」、「珍惜所擁有」！

二、「社區大學十年有成學習 GO、GO」感言

　　有此榮幸來參與此兩天的「社大十年有成學習GO、GO」，使我成長很多，尤其聽到每位主講人的言論，是那麼學識淵博、妙語如珠，顯著自己更渺小，需要學習的領域很多。

　　雖然是十年回顧與前瞻的研討，大家都能真正深入主題來討論、發表，如何去省思、解決，使聽者對於社區大學的發展能更深入一層的了解。例如：何青蓉教授說的「歷事練心」，不是口號，所謂「從做事中處人，從處人中做事」又如幼教家杜威提倡「做中學」一樣，每個人在生活當中領域都是在學習。

　　見到長青學員上台領獎及表演成果展，更令人敬佩，誰說年齡大了沒有用，只要你用心去學習及成長自己，年齡不是問題。所謂「活到老，學到老」，學自己喜歡的課程，做自己喜歡的事情，那你的心永遠是快樂，心情愉快，精神就好，精神好，顯得自己年輕。人老心不老，人生有學習不完的事情，就看你如何去充實自己，把自己的人生點綴的多采多姿。

　　人生有多少十年，十年這個數字多我來講感觸很深，雖然往事如雲煙，不過我還是把它提一下。經營幼稚園一直是我

的夢想，終於在民國85年的一個因緣際會下，我去接手一間一貫道開的素食幼稚園，憑著一鼓衝勁及熱忱，而沒有市場調查及周全的計劃及準備就這樣走入自己的夢想，沒有想到事與願違，不到3年的時間，連整修、裝潢，投資下的資本，我就虧了700萬，這不是小數字，這時才感受到很多事情，不是想像中那麼簡單，那時的心情，真是難以形容，最後我決定把它頂讓出去，因為長痛不如短痛，寧可虧小也不要虧大。

在這十年的歲月中我沒有被擊倒，感恩我的家人支持，友人的鼓勵，貴人的相扶相持，勇敢地面對一切，這段期間我以54歲年齡修完我的大學幼教，也於93年走如平鎮市民大學，學習「影像讀書會」的課程，目前是被栽培出來的影像讀書會的種子老師，也是台北圖書館文山分館親子影像讀書的帶領人。

所以今天能來參與此次活動，深覺得社區大學的創辦人及校長、主任……等，您們都是有智慧的人，凡事計劃周詳，才能使社區大學經營如此完美，讓學習者找到一塊如此理想的園地，充實自己。您們的精神值得鼓勵及讚美，願社區大學不是只有十年的歷史，而是長長久久，永不滅的社區大學。您們是一盞燈，照亮著我們，感恩您們的付出，才讓我們有學習的機會，謝謝您們，辛苦了。

三、參訪屏東社區學習體系暨旗山社區大學感言

　　參加了暑假公民新聞課程研習，聽到了有兩天一夜的社區大學參訪，很快報名參與，很多事情不能等待，要趕快去行動。哇！時間過得真快，盼望的日子終於來臨了，深怕遲到，騎著腳踏車出門，到了集合地點，雪梅姐比我還早到，不愧是志工社社長，等人到齊，終於開往屏東去，沿途欣賞風景、團康活動，每一個人精神都很飽滿，帶著一顆愉快的心情參與此活動。

　　今天（8/9）的活動有：1、專題演講──創造地方的自由品牌。2，屏東縣社區教育學習體系經驗分享。3、區域學習中心角色與功能。4、交流與回饋。5、晚上逛高雄愛河及六合市場。

　　明天（8/10）的活動有：1、聽旗山區社大簡報及參訪鍾理和紀念館。2、母樹林──黃蝶翠谷。3、廣進勝紙傘。4、美濃小街、美濃「錦興行」拜訪近百歲人瑞。5、新港香藝博物館。以上是兩天的行程。

　　兩天下來給我最深刻的就是賴董事長的演講，如何創造地方的自由品牌及南屏社區大學的黃蘭卿副主任的分享；生活上如何去創造自由品牌很重要，有以下要素：商品、品質、包

裝、造型，價格是否能有所競爭、通路，拿到何處去賣很重要。再來黃主任的分享，她認為要先訓練好志工群，由志工群深入社區，和社區的百姓們聯絡感情，人與人的互動、溝通非常重要。由老師們深入社區上課、上他們所需要的課程，這樣他們學習的意願就會高。雖然她們的社區在屏東的恆春，這7年來她們的努力小有成就，所謂一步一腳印，只要有心一定會成功的。還有高雄縣旗山社區大學，他們以農村的特色，來經營他們的大學，以前農村「鄉下孩子」被當作「土包子」、「沒見識」、「井底之蛙」，父母恨不得孩子到都市打拼，可是時代變遷不同，現今的農村生活、是多麼令人羨慕，仰望青山綠水、猶如世外桃園，你用什麼心去看待生命，其實生活在那裡都是一樣。很多人都是默默地做善不為能知，這才是生活最高的境界。

　　再來就是人文藝術的傳承，美濃紙傘——廣進勝紙傘。看到孩子傳承父親留下來的技能，而進一步讓人來學習：「DIY」，保存下來。使人非常欽佩。鍾理和紀念館所保留，文人的作品，非常羨慕。唯有畫畫、寫文章，還有閱讀書籍是人生晚年最好的活動，而且別人也不會搶走的東西。感謝黃森蘭（老爹）的細心，每到一處就貼著「歡迎新楊平社區大學蒞臨」，好溫馨，感恩您。為什麼他會受歡迎，就是做人謙卑、不擺架勢，見到人打招呼，笑臉迎人，值得我學習的地方。

　　中壢區社區大學未來的發展也不會輸他們，因為我們才剛成立兩年，如果我們也用同樣的時間走過來，成就比他們更

棒，因為我們有很棒的長官領導我們，即一群默默付出和貢獻的志工，有您們真好！我們要肯定自己，及創造出品牌讓人家認識我們很重要。如何創造出品牌，那就是大家團結一條心，心連心很重要，手牽手也不能忽視它的存在。這樣團隊的精神是如此溫馨，快樂，大家都願意走進來和我們共同分享喜、怒、哀、樂！哇！人的生命是多采多姿非常精彩。

　　兩天一夜的行程，就在一首《萍聚》的歌聲中，留下美好的回憶，回到我溫暖可愛的家。朋友請珍惜現今、把握當下，您的人生永遠是彩色。

心得感想：

　　「當機會來臨時，要把握住」，感謝社區大學給我機會參與此二天一夜的社區大學參訪，只要有機會我一定把握住，就以此次活動一樣。

　　這是我第一次參訪其它社區，尤其是屏東、高雄，很少來此地方，這次的行程讓我視野寬廣，感觸非常深刻。我真正踏入社區大學及參與社區大學活動的時間很短，可是覺得自己收穫很多。所謂「師父領進門，修行在個人」，學習別人的優點補自己的缺點，是我一向學習的精神。當我來到美濃「錦興行」，見到接近百歲的老師傅，精神百倍和我們打招呼，還有他5歲左右的孫子，會拿她們家名片給我們和我們打招呼，這就是我要學習的地方。再來就是我們所參訪的社區大學，他們

的優點：是走入社區和社區的人群打成一片，其實我們也能做到，人與人的互動、溝通非常重要。「天下無難事、只怕有心人」，只要有心、一步一腳印，一定會成功。

　　回程唐主任說：「要肯定自己！」邱老師說：「要有創意！」我向來很肯定自己、自信自己，可惜就是缺少了創意，未來我要做一位有創意的「影像讀書會老師」，吸引更多的人來和我互動，創意出多采多姿的生命，每天都過得快樂是神仙的生活。

　　最後感謝同車的伙伴們，不管是理事長、主任、總幹事、志工、老師們，每一位都放下自己的頭銜及身段，以平等心和大家同樂在一起、帶來歡笑、快樂。不要羨慕別人，「比上不足，比下還有餘」凡事跟自己比，其實我們也很棒！親愛的伙伴們，我以您們為榮，因為有您們的付出，才有今天的社區大學，如胡適先生所說：「如何去栽、就如何收穫」共勉之。

四、第十屆社區大學全國研討會
——全球視野、在地行動

地點： 基隆市警察局3樓禮堂

　　第十屆社區大學全國研討會於今天和明天兩天在基隆舉行，一大早我們就坐遊覽車到基隆市警察局，伙伴們開玩笑說我們來到警察局。感謝為準備此第十屆社區大學全國研討會的籌備委員的辛勞及基隆社區大學的全體工作人員，為此活動準備的辛苦。

　　今天參與的活動給我最深刻的印像就是下午的分組討論，我被分到第二組，討論的主題是「教學與研究的回顧與前瞻」，召集人是林朝成教授，其中馮朝霖教授的一席話，給我很大的迴響。馮教授說：「呈現在社區大學無論是教與學，都要有享受、快樂的氣氛，而來上課的學員，不是為學位而來，也不是為學分而來，是為第二春而來，是想體驗，從前在學校所學不一樣，而是想和這位老師互動、交往下去，是因為人的因素，永遠超過他的學習，一個老師的熱情，有想像力、創造力，好點子，給與回饋、共同創造，不分身份，老師的教學帶給學員能表達出來分享生活的故事，因為表達分享，我過去以

為自己做不到的，人格的成長，及創造出動力，誰啟動了它，遊戲三昧的美學境界：飄流、參戲、陶醉，有形、無形的社團活動，老師、學員、行政人員的互動、經驗很重要。」

我給馮教授的回應，如下：「教授說得對。一個課程的老師很重要，我是桃園縣平鎮市民大學栽培出來的（影像讀書會的種子老師），民國93年我從台北參加此課程，當時參與都是幼教界的園長，如今來參與有外來的學員，而且越走越熱絡，因為我們的彩鸞老師能和我們分享快樂的老師，因為我們的課程是看電影的讀書會，欣賞完一部影片，老師、學員一起分享，我從此延伸到台北文山圖書館的親子影像讀書會的帶領人，以此 印證教授所講的，老師、學生互動的享受快樂，師生打成一片。」

就此結束今天的課程研討，期待明天又更收穫的一天。

今天一開始的研討是討論昨天分組下來心得，每一組的心得都很精彩，林朝成教授對我們第二組的回應是：「由馮朝霖教授的美學領導啟發遊戲三昧——飄流、參戲、陶醉；還有教材的轉化、更要能通用、實用；人與人的溝通，能分享快樂，引導、啟發、發表、傾聽內在的心聲很重要。」

再來討論社區大學未來的發展，有人提議：「是否把社區大學改為社區公民大學」此議題值得我們去省思的，還有林朝成教授介紹一本好書，書名是《維基經濟學》，想要多了解社區大學就多要去看。林教授以平台、基地、城堡來略論社大的發展策略。每一位社區大學的校長、主任都提出他們對未來社區大學發展的看法，內容都很精彩。

心得感想：

　　唐主任說：能把「全球視野、在地行動」這八個字融會貫通，就等於去讀研究所，我的領悟力不高，還是悟不到，乖乖地、用心地、努力地、一步一腳印，在社區大學好好學習，以前我在學校沒有學習到的領域課程，趕快把握當下，人生無常，不知是否有未來十年，如果有未來十年，表示上蒼還很疼惜我、眷顧我，感恩喔！

五、宜蘭社區大學蒞臨參訪感言

所謂「有朋自遠方來、不亦樂乎」，原本是7月19日的活動，因為颱風天延至今日。雖然時間延後，等待多日，終於很高興能和這群遠從宜蘭來的好友見面，他們是「宜蘭社區大學」主秘、志工伙伴們。

8月23日早上，社教館前已經有和太鼓、高理事長、市民大學的唐主任、主秘法南、總幹事梅香、志工社社長雪梅、及老師、志工，列隊歡迎，陣容浩大。尤其和太鼓的鼓聲，是那麼雄偉有力，我見到了都感覺很溫馨、充滿了歡喜心，何況是遠來的貴賓。

再來是兩校的交流，由我們先介紹：

1、平鎮市民大學的辦學理念（主秘法南解說）。雖然解說中電腦當機，法南還是臨危不亂把它介紹完，感謝您。

2、志工經營與運作（志工社長雪梅解說）。雪梅姐，妳今天好棒、從容不迫把我們的志工團體介紹得如此精彩，我好愛您。有好的表現，要和好朋友一起分享、不要把它藏來。接著宜蘭社區大學也分享他們志工團隊，他們也很棒，個個身藏不露，好酒沉甕底，是值得我們挖寶及學習的地方。分組交流中及綜合座談，從他們的口中，更瞭解他們的

社區大學人才擠擠，志工隊裡有不少夫妻檔，一起為社區服務，不簡單，值得學習。

下午的東勢庄社區參訪有：1、忠恕堂文物館。2、客家草繩DIY。3、扇子彩繪DIY。有趣的事情不少，有是加入他們的第一組，沒有想到這組的成員，在參觀忠恕堂裡的文物，當解說員所介紹每一項文物都能引起他們的共鳴。還有在扇子彩繪中，有位學員為了要得到老師所畫的彩繪扇子，在那兒講笑話，其實他不是不會畫，為了能得到名師畫出來的扇子作為紀念。時間過得真快，又是要說再見的時候，大家手上拿起剛做的DIY作品，坐上遊覽車，回程的車上大家互相珍重再見，期待下次再相見。

附記：

DIY的時間不夠，有的學員來不及完成彩繪扇子跟客家草繩就回家。最後我還是很感謝您們，平鎮市民大學的全體同仁，您們的辛苦付出，每一次的活動我都有幸參與，使我成長及收穫很多，感恩您們。以此笨拙的文章回饋您們。

六、參訪台南市社區大學及台南縣北門社區大學感

　　終於排除萬難抽出時間來參與此項活動（因非假日），台南社區大學是我一直嚮往參訪的社區大學。校長林朝成目前是全國促進會的理事長，前陣子10月25日他才主持「在2008社區大學多元文化教育課程工作坊研習的活動」，那時他介紹台南社區大學，當時給我印象深刻，心中默許有朝一日要來參訪此社區大學，終於如願以償。

　　12月4日一早和茂焜提著行李，到平鎮市公所集合搭車，今天的參訪行程是「台南市社區大學」，時間飛逝而過，哇！已經到台南，用過午餐後，就去「台南市社區大學」，此社區大學是在一所國中內，獨立的社區大學，從他們的簡報裡，可以看出他們每位工作人員對於學校的用心和付出，尤其環境的美化，真是不可思議，還有從他們的分享中我們可以學習到很多優點，到現場參觀，不是蓋的，每到一個地方，可以看出老師和學員的互動，那麼用心和付出，還有他們有一門木匠的課程，當我們到現場去參觀時，此工作坊工具齊全，聽說參加的學員以女性較多，原來他們環境的佈置跟木材皆來自學員的作品，走走看看，有很多值得學習地方，例如「大廟興學」很不

錯的，利用廟宇來規畫學習活動。使人羨慕就是他們學校獨立，有屬於自己的空間，所以師生能夠共同創造出來，那麼優美的環境。

12月5日的行程是由北門社大帶領我們去參訪兩處地方：1、黑面琵鷺中心。2、七股潟湖、護沙現場。我從小對於自然生態不感興趣，可是今天我很認真地觀賞黑面琵鷺的影片，既然人家如此用心努力拍攝，不要辜負人家，觀賞完才知道為什麼大家要去關心黑面琵鷺議題，其實只要屬於任何一種保育動物都要去保護牠，可是往往就有人偏偏要去殘殺牠們，沒有慈悲心。再來搭船遊七股潟湖和到護沙現場，除了遊七股潟湖所見到的，使我最驚奇的就是見到招潮蟹，牠們很厲害，遠遠見到成群的招潮蟹，可是一走近，牠們全部往牠的家洞穴一鑽，全不見了。

接著品嚐此社區的風味午餐，採自助方式，見到滿桌的佳餚，肚子餓起來，我不是一位美食主義者，只要填飽肚子就好，茂焜可不是，從小他的家境好，我婆婆很重視飲食方面，後來他做了37年廠長，幾乎在外面應酬，所吃到的都是美食，所以此次到北門社區大學吃到他們風味午餐，回到家中還念念不忘此風味午餐。

最後還是要用感恩的心，謝謝主辦單位及所有參與的工作人員的籌劃，還有縣政府教育處的盧小姐兩天來陪著我們參訪，大家辛苦了，有您們真好，我們才有此因緣機會踏上參訪台南之旅，而去取經回來。

七、「2008桃園縣第一屆客家語言與社會文化研討會」

　　雖然我不是客家人，稟承學習精神去參加此次的「2008桃園縣第一屆客家語言與社會文化研討會」，感謝主辦單位的用心，製作了一本研習手冊，使我一面聆聽演講，一面對照研習手冊內容，知道此次客家語言與社會文化在研討什麼？

　　以下是研討主題：「台灣客家社會與民俗」、「台灣客家三腳採茶戲之美」、「台灣海陸客話與廣東陸河客話之比較」、「台灣苗栗銅鑼天后宮神生紀實」、「楊梅與平鎮的四海話類型」、「客家文學創作與文化」、「信仰與社會語言的關係」。每一位專家學者所講的主題是那麼精彩，其中最吸引我的主題是：楊寶蓮教授的「台灣客家三腳採茶戲之美」，台灣戲曲有：台灣的歌仔戲、北管戲曲、偶戲等。

　　因為從小我就是一位歌仔戲迷，50年代左右，路邊有歌仔戲演出，我一定跑去欣賞，經常被我哥哥罵沒有水準的人，長大接觸到客家的採茶戲，才發現地方的戲曲都有它優美的地方，值得去推廣及流傳下來，雖然我聽不懂客語，覺得只要是有文化價值就要傳承下去！

　　再來是徐貴榮教授的「信仰與社會語言的關係」，我第一次聽到「台灣民間信仰與社會語言有關係」，我真是井底之蛙，還好今天我有來參與此活動，學習到平常不知道的常識及學問，所謂終身學習就是此現象。

　　最後還是要感恩主辦單位的用心，使此次活動能圓滿成功完成，還有魏老師所提出的建議：「下次如有舉辦活動，能事先讓參與者先拿到研習手冊」，我認為此建議很好，尤其我這種不會客語的人，想聆聽此有水準的學術研討，能預先溫習一下現場專家學者在講什麼，更能投入，這是我的心得感想。文筆笨拙，請見諒。

八、2009年社區教育與 老人福址學術研討會感言

記得有人曾經說過：「年齡不是問題」，告訴我們做任何事情不需要考慮到年齡。可是往往事情並不是您想像的那麼簡單。現今社會老年人生存年齡都往上升，我娘家的阿媽及婆婆都活到93歲善終，未來的我是否如此福報，那就看今生的造化。

當聽到有「2009年社區教育與老人福址學術研討會」的訊息，我趕快報名參加，因為我想更了解老年人這塊領域。參加完了此場演講，有所感觸：

1、賴澤涵博士的主題：「常青樹也會慢慢凋謝」。

賴博士說：「人會隨著年齡而漸漸感覺力不從心，如一棵樹、慢慢凋謝，如何面對死亡？大家多去聽『生死學』的課程，當死亡來臨時您就不會恐懼，而放下一切到另一個國土去了。」賴博士您說的對，有很多老年人，您不能跟他們講：「死」，他們會產生恐懼、害怕，反而更糟糕。所謂「人生無常」。

2、高菁如教導主任的主題：「老人休閒活動與自我認同之探討」。

　　當一個人退休後，要從事什麼活動呢？是值得我們去探討，從高主任的健康休閒的核心架構下，研究者發展出養身、養心、養靈及養空等四個健康基本概念。如何選擇適合自己的休閒活動很重要。還有社區大學開的課程很適合老年人去參與，做為老人休閒活動，不但在那裡可以學到東西，還可以交到很多朋友，多棒！所以只要您肯走出家門，不怕沒有事情讓您做，有人說：「退休比沒退休更忙錄！」因為他會去安排自己的退休後的休閒活動。

　　此場活動還有很多專家提出的學術論壇都很棒，值得我們去探討，只要您有心去做，一定會成功。感恩！再感恩！凡事要把握當下，機會來臨，要抓住它，不要讓它失去。感謝主辦單位的辛苦，為了舉辦一場免費的講座，付出多少金錢和時間，使來參與的人滿載而歸，您們辛苦付出是值得鼓勵、及讚賞，有您們真好！

九、第11屆社區大學全國研討會
——公民社會／趨勢探索與草根行動

　　咦！參與完於基隆舉行的第10屆社區大學全國研討會，第11屆的社區大學全國研討會又來臨。時間：98年4月11及12日兩天於南台灣高雄市立社會教育館青少年文化體育活動中心舉行。

　　很高興及榮幸，能代表社區大學參與分組論壇，主題為「環境公民行動」。由林長茂所提的「石門水庫」及晁瑞光的「高雄環帶」，進入主題的探討。從兩位所播放影片中及報告，我才深深了解，原來我住在中壢，每天所喝的水是來自「石門水庫」，「石門水庫」的水質是如此污濁，「哇！這長期喝下去還得了！未來會出現什麼狀況，沒有人知道？」從大家的討論及分享中，更明白一件事情，那就是全台灣所到之處，只要和我們日常生活所息息相關都是污濁，只是大家不知道而已。如何還我美麗的家園，大家集體來行動？如何來行動，大家討論出來是：1、影片的宣導。2、社區大學開的課程中能宣導學員，環境公民行動大家一起來。3、從本身做起，影響您四周圍的人群……等。

心得感想：

　　很多的事情不是一個人就能完成它，每當在辦一場活動，從籌備到實行完成，經過多少時間及人力的付出，中間的辛苦，不是言語所能形容。所以如主題討論「環境公民行動」，知道環境對我們身體的影響，如何積極去行動，才是最重要，凡事空喊口號是沒有用的，每一個人出一點力量，先從自己住的居家環境做起，傻傻地去做，當你每天在做這一件事情，左右鄰居見到了也會跟進，久而久之你住的環境就會很乾淨，此時你就可以從你住的地方延伸到別的地方，凡事要堅持及持續，否則就半途而廢，好的習慣是從小養成，家庭的教育重於學校教育。和辦活動一樣，要大家同心協力去做，付出行動是最重要，行動付出，是否有達到效果，事後的檢討也很重要，為什麼不會成功？錯誤在那裡？就是我們所要的。

　　感謝主辦單位的用心及工作人員的辛苦，此次的收穫又是滿載而歸，感謝再感謝，尤其是我參與的會場是用「世界咖啡館」的擺設來討論，很棒！因為可以聽到每位的心聲，還可以寫出來告知大家你的想法？不是一場很悶的會議，從開始到結束，大家有討論不完的議題。

　　期待下屆（12屆）明年台北相見！

十、社區大學98年度第一期
教師教學研討會暨校務說明會感言

地點：觀音草編博物館
時間：98年2月15日（週日），上午8：30至16：30

感言：

　　時間不等人，記得97年的研討會在崑崙藥用植物園舉行，一轉眼又是一年了，這次的地點是觀音草編博物館，此地方我去年來過一次，當第一次見到王老師的父親，非常佩服他的精神，誰說年齡是問題，人要活就要動，活得長久，就要有目標，何謂目標？就是把所學的傳承下去，趁著能動能說，要把握當下，趕快去做，否則您會後悔。今天第二次見到老人家，發現他年輕許多，當他在解說時的精神是值得我們學習，所謂「活到老、學到老」。

　　還有此地方值得學習的不只是草編的DIY，蓮花園裡種的植物，有很多植物的特性、相關資料，也值得我們學習，再來就是下午的專題演講：「自然生態的關懷」，更是需要我們去瞭解及關懷，感謝林淑英教授的解說，使大家對於生態進一步

有所認識，老祖宗時代地球是那麼美，大家在不愛惜這片土地，未來我們的子孫生活如何？不敢想像。

　　最後要感恩就是所有的工作人員，有高碧珍理事長、唐春榮主任、林明傳副主任、羅梅香副主任、徐福郎主秘、宋法南主秘、黃碧雲主秘、陳克蘭等，他們每次為了辦活動的辛苦，無怨無悔的付出，值得我們學習及讚美，有您們真好！此次研習學習到如何去招生？如何經營班級？行政文案？財務管理？環環相扣，缺一不可！讓我們大家有發輝的舞台！所謂「師父領進門，修行靠個人」，期許今年要比去年更好，只要有活動，一定要參與，而且拉著老公──「茂焜兄」一起，這樣夫妻同行，學習到的會更多。感恩、再感恩！

十一、台北市立圖書館文山分館 「2008閱讀好品格」課程

（一）導讀書目： 《椅子樹》、《威廉的洋娃娃》

活動過程：

　　請孩子一起來閱讀第一本繪本《椅子樹》，先介紹這本書的作者：梁淑玲；出版社：國語日報；目的：當閱讀書籍的第一步驟先知道作者是誰，它的出處，從那裡來？再來閱讀這本書的內容，在描述什麼？告訴我們在生活中的自省問題？大家閱讀完了此本書，接著閱讀第二本書，《威廉的楊娃娃》，把兩本書籍閱讀完以後，寫學習單，請5位孩子出來分享，閱讀完兩本書籍的心得感想。

　　回去以後，在生活領域是否能達到效能，就是此次活動的目地。出來分享的孩子都能講出兩本書的重點，回去是否做的到、就看個人的造化。

（二）欣賞影片：翡翠森林──狼與羊

活動過程：

欣賞完電影，請孩子畫出剛才欣賞的電影，看到什麼？想到什麼？

畫完請5位孩子出來分享心得。此影片的目的是告訴我們，友情的重要。

省思：

第一次帶此大型活動，有50位孩子，年齡小學2年級到4年級，從前帶著繪本導讀是在幼稚園領域裡，而且是拿著書本，現今的資訊發達，在加上來參與的人如此多，所以用電腦，呈現在大螢幕上，使孩子看得更清楚，鼓勵他們，此活動結束後，他們能夠繼續閱讀，從書本上領悟到，而走入生活領域，能做到。

此活動有5天，今天是第一天活動，有家長反應孩子看不懂學習單，希望能再加上注音符號更好。

十二、桃園縣社區大學成教師資專業知能初階研習感言

「機會來臨，把握當下」，是非常重要的一件事情，尤其是跟著「終身學習，快樂成長」相關，更要積極地去做。

桃園縣政府為了造福社區大學教師的專業知能領域，特別舉辦36小時的初階研習，當此訊息發佈出來，老師們都能抽出時間來研習，還有我們賺到不用繳費用，能得到每位教授傳授如此豐盛的知識領域，你說是不是賺到了。

課程內容有：1、成人教育概論。2、成人班級經營。3、成人學習評量。4、成人教學方法與技巧。5、成人心理特性。6、成人學習能力與學習特性。7、成人師生溝通。8、成人教學活動設計。9、社區經營與資源的應用。10、社大設置理念、任務與功能。

教授有：黃富順教授、林麗惠副教授、楊國德教授、張菀珍助理教授、蔡秀美教授、張德永副教授、蔡素貞校長。

上完了這些教授傳授下來的課程領域，自己更明白及瞭解，未來回到社區大學上課，如何經營及管理班級、師生溝通、成人的教學如何運用等相關課程，這是身為社區大學的老

師，必需要經歷的過程，每個課程環環相扣，少一個，經營起來就很吃力，尤其班級的經營更重要，關係班級的存在。

　　36小時的時間，說長也不長，隔週上課，但是得到如此豐盛的知識領域，非常值得，一點也不辛苦。還有桃園社大的主任及老師們，上課前的熱身，教我們跳了好幾跳舞曲，感恩您們！有您們真好！時間永遠不等人，原本8月23日的結業典禮，因為88水災，只好順延一週，於8月30日結束此課程，當課程的結束，從中省思：在這36小時的學習過程中，我學到什麼？所謂：「成人教育和一般教育有所不同？不同點是成人有的是在社會上身經百戰退休下來，他們的學識、經驗非常豐富，當他們來上你的課程，聆聽他們的心聲，最後和你會成為好朋友，無所不談，有的學員，雖然沒有豐富的社會經驗，可是卻有豐富的生活經驗，從他們的身上可以學習更多豐盛的知識領域，結果是老師學習更多」。

　　感恩再感恩，感謝所有為此課程籌劃的老師及教授們，有您們真好！此課程能如此順利圓滿成功完成。最後也要謝謝清光大哥，每次上課來家中載我到桃園龜山鄉山頂國小上課，再來要謝謝我自己能持之以恆完成此課程，給自己拍拍手。我好棒喔！

<div style="text-align:right">

游麗卿執筆於中壢環中名園

（此文章刊登於社大搶鮮報09）

</div>

第五篇

回首來時路，點滴在心頭

一、平鎮市民大學社區影像讀書會93、94年度學習成果分享

（一）《來看電影》出爐

　　當第一次聽到讀書會是看電影，覺得很創意，趁此機會每星期二從台北搭著火車到中壢，參加此影像讀書會。我們這群學員就這樣看完教育影片，大家一起討論分享心得，回到家在把看完影片的心得記錄寫出來，後來由帶領人彩鶯老師和幾位學員整理出來，匯整成一本書，這也是我們影像讀書會的第一

本書，書名：《來看電影》。當彩鷺老師打電話告訴我，這本書得到特優時，那種喜悅不是言語可以形容出來。

在大家看完影片分享的過程，讓我學到很多。第一上台的分享、面對的學員、訓練上台演講的膽子，還有自己去感覺講的話題對不對，下次再做改進，無形中以後上台講話就會有條有理。

第二，學員的感情從不認識到認識，在此廣結善緣，交了許多朋友，大家成了好朋友。

第三就是把看過影片寫出心得報告無形中讓你的文筆進步許多，因為經常圖圖寫寫就會有進步。

第四看完影片會讓你的人生觀改變很多，而且因為看的都是教育影片，很適合不管你是老師還是任何職業的學員，使你深深體會教育的重要，有所省思就有所進步。以上這麼多優點為何不把握此學習的機會給自己。

所以我會繼續參加此項活動。再來我們又要出第二本書了，希望這次的內容會比這一次精彩，來把大獎拿回來，人生有夢，築夢最美，只要你用心、努力沒有不可能的事情。

（二）影像讀書會：心得分享

麗卿在寫心得分享！

　　首先感謝彩鸞老師的用心，一次一次的讀書會，讓我們收穫不少，尤其平常不愛看影片的人，一定要把握能讓我學習的機會，一定不能錯過，雖然遠從台北來，路途遙遠，可是趁著能去參加就趕快把握住，機會難得！

　　彩鸞老師的第一本書《沐浴春風》描述她生活中的點點滴滴，我讀完此書非常喜歡；因為我從小就愛買書，我的嫁妝不是傢俱而是10箱書，當年我哥哥罵我神經病，什麼不好帶卻要帶書。到現在我還是有這種現象，進了書店一定不會空手出來。參加影像讀書會除了和同學討論還要寫心得，使我文筆進步很多，希望在老師的領導之下，有一天我也能自己寫一本書，感謝彩鸞老師她是我的貴人。

（此心得分享刊載於《人生如戲》第23頁）

二、社區大學與我

人生的「緣」是你料想不到。雖然民國81年已經在中壢置產，可是一直未回到中壢住。沒有想到民國93年的一個因緣，一頭栽進平鎮市民大學的「影像讀書會」，從學員到現在的種子老師及圖書館文山分館的親子影像讀書會的帶領人。不是我的執著，而是我個人的興趣一直支持我。

回想起民國93年的8月底，彩鸞老師的一通電話：「麗卿，我9月初要在平鎮市民大學，開一門課程為『影像讀書會』，就是欣賞完電影大家來分享影片中的劇情，每週二晚上19：00到21：00，你要不要來參加？」當時，我沒有考慮自己是住在台北，就回答彩鸞老師說：「好」。就這樣我每週二下午，搭5點左右的火車到中壢，上「影像讀書會」的課程，晚上下課後，又搭火車回台北，11點左右到松山火車站，下了火車又搭巴士回家，此時已經是半夜了，就這樣一路走來，直到去年（95年）搬回中壢的家，才結束此台北→中壢、中壢→台北的火車之旅。不是結束此課程，而是繼續上此課程，甚至於延伸到台北的圖書館文山分館，開的是「親子影像讀書會」的課程。

為何我會喜愛此課程，首先感謝彩鸞老師對此課程的用心及精心設計，還有影片題材的選擇，我們所欣賞的影片都是教

育影片。從欣賞影片中大家來分享影片的劇情，每一位學員所分享出來的心得是那麼精彩，可以從學員的分享心得中，又可以成長自己。另外就是欣賞影片不但沒有壓力，還可以舒解壓力，又可以廣結善緣，人與人之間的人際關係很重要，那就是看你如何去經營。

　　再來我們延伸到台北的圖書館文山分館，開一門「親子影像讀書會」的課程。何謂「親子影像讀書會」，就是由家長帶著孩子一起來欣賞影片，而後分享心得的讀書會，我們的活動過程，是要孩子們把欣賞完的影片，畫下給您印象最深刻的圖及你從影片中看到什麼，再來做分享討論，沒想到原本只有孩子畫畫，現今連家長也加入畫畫及分享的行列，真得達到親子互動的關係，深深感受到，我們都是一家人的溫馨及親切。有人說沒有時間來參與，只要你有心，就會有時間帶著孩子來參與，而且從中收穫不少。現今的社會，父母忙碌，能一起陪孩子成長真的不簡單。其實影片在家中也可放映，可是父母是否會陪孩子，共同來欣賞討論那就不知道。每次見到父母帶著孩子來欣賞影片，雖然遠從中壢來，帶領他們深覺得很有成就感，一點也不覺得路途遙遠。

　　以前不知道社區大學是在做什麼？走進來，才知道原來社區大學所開的課程是如此的多元化，不但造福了一群以前沒有學到課程的學員，更是栽培出一群優秀的志工，尤其是平鎮市民大學的志工，真了不起。前陣子我參加了認證的行列，發現平鎮市民大學的志工敬業的精神，值得我們鼓勵及拍手叫好，

沒有大家的團結精神，就不會有好的表現，還有老師教得好，學員樂意學習，成長自己，不容忽視，再來就是社區大學的主管們及行政人員，沒有你們在後面做搖籃的推手，那會有成功的社區大學，讓我們來學習成長自己。感恩您們的用心及付出，使我從中學習到，不只是影像讀書會，還有去上古蹟課，參訪蘆洲的李氏古厝，義民廟、大溪的老街，……等，都是我以前未曾接觸到的，哇！來社區大學以後，收穫不少，也廣結不少朋友。感恩您們，有您們真好！

三、南區老人大學
「影像讀書會與我」

　　感恩文章大哥的協助，影像讀書會，今天終於可以在5樓佛堂放影片，今天的影片是《扶桑花女孩》，劇情描述生長在礦區的女孩子，為了改變環境，而去學習草裙舞，在當時保守的社會風氣，認為是一種傷風敗俗的舞蹈，可是這群女孩子練舞的決心不改變，終於突破重重難關，最後達成她們的目標，而成功地改變生活環境了。

學員的分享：

　　哈雷：「成功四要素：欲望、興趣、方法、持恆，機會只留給準備好的人。」

　　綉春：「凡是要誠懇、尊重、要專業，每個人活著存在，都有上天付予的任務使命，要有正面的思想，正面的能量。」

　　文章：「努力、堅持、脫離困境。」

　　必全：「遇到困難要靠自己，欣賞完此影片，我的心情非常感動。」

　　清蓉：「人的命運是靠自己去創造，如女主角當時是以『無心插柳、柳成蔭』的心態去參加。」

　　瑠璃：「女主角非常清楚自己想要的是什麼？當一個人要成功就是要付出、堅持。」

省思：

　　從此影片我們可以學習到，一個人要成功，要有目標和方法，還要持之以恆，不要半途而廢，就如我們的影像讀書會一樣，要永續經營下去，那就要想方法，讓其他學員來參與，就以此文章拋於網站，邀請學員伙伴們，只要您在每週星期五下午2點至4點有空，歡迎您來加入我們的影像讀書會。

　　「人生如戲、戲如人生、您來演、我來看，大家看了笑哈哈」它是一門沒有壓力、輕輕鬆鬆來看電影及分享心得、喜、怒、哀、樂的課程。

四、「影像讀書會」與我

首先感謝彩鸞老師帶領我走進平鎮市民大學來參加「影像讀書會」，當初聽到「影像讀書會」這名稱很好奇，讀書會就讀書會，還有「影像」？參加以後，才知道原來是來欣賞影片以後，再來和學員分享心得，和寫出心得以後，彩鸞老師再匯集起來出書，達到「看、說、寫、讀」的領域。我們「影像讀書會」已經出了兩本書：一本是《來看電影》、另一本是《人生如戲》，都是學員寫出欣賞影片精彩的心得。

參加「影像讀書會」一路走下來已有10個學期，從93年9月起，每星期二從台北坐火車到中壢，再換壢新醫院的巴士到平興國小，欣賞完了影片，又匆匆忙忙地坐火車回台北，這樣持續到95年5月份搬回中壢自己的家以後，每星期二欣賞完影片就不用匆忙趕回家，有很充份的時間和其它學員、聊天，增加彼此的感情。

所以說，「影像讀書會」帶給我最大的收穫是我的口才及文筆進步很多，因為要出來和其他學員分享，您就要說，要寫心得，您就要寫，無形中點點滴滴，自然而然您就會有所進步。最大的好處是欣賞影片可以舒解精神壓力，不管是否工作的壓力還是其它方面的壓力，只要您坐在那兒欣賞影片，自然而然會減輕

壓力。而且還可以廣結善緣，結交許多朋友，大家互相討論影片的劇情，有時欣賞影片還會隨劇情而感動流下眼淚。

最後感謝平鎮市民大學能有此課程「影像讀書會」讓我來參加，也希望對看影片有興趣的好友們，大家攜伴來加入我們的行列。人生如戲、戲如人生、您來演、我來看、大家歡聚一堂、笑哈哈！這就是參加我們影像讀書會的成果。

我已經從學員成為台北圖書館文山分館的「親子影像讀書會」的帶領人及影像讀書會培訓出來的種子老師，我們的影像讀書會不是只有在平鎮市，還已經到別的縣市，楊梅鎮的瑞埔國小及大園鄉的環保協會，都有開此「影像讀書會」的課程，再來我於大園國小另開闢「影像寫作」的課程，除了看電影、心得分享，在把它寫出來，哇！那才更精彩。只要您有心，一定會成功，努力吧！加油吧！未來豐收的果實等著您來享受。

後記：

感謝社區大學給我這麼棒的舞台來發揮我的專長，還有社區大學的伙伴們，有您們的鼓勵及支持，使我的課程一直走下去，最後更應該感謝的人是我的學員，有您們真好，才使我的課程會如此精彩，有戲唱下去，這就是所謂「人生如戲、戲如人生，我來演、你來看，大家笑哈哈」。

98/6/30

五、影像藝術欣賞感言

學員：羅珉斐

　　人生奇妙之處，就是不知何時何地會遇見什麼人？會發生什麼事？然後產生什麼影響？而電影就是人生的縮影，看了一場電影等於經歷了一次人生，這就是電影迷人之處。

　　看電影是一件輕鬆愉快的事，但若要對影片提出看法及觀後感，對於拙於表達的我，卻是一件惱人的事，不過在上過幾堂課後及游老師以輕鬆的帶領下，這個憂慮慢慢釋懷，因為所謂的「討論」影片，這「討論」二字是不需要那麼嚴肅看待的，最重要的是能將影片內容與自己生活經驗結合，而從中學習到什麼？這才是最佳的分享題材，且經老師的提醒，影片內容經常也是生活中很好的教育素材，比如《有你真好》這部片子的祖孫互動的情形，就有很多足以借鏡之處。

　　還有一點，也是最珍貴之處，就是藉由班上來自不同生活背景、年齡、職業的成員，觀看同一部電影，卻能產生不同的觀點，從這當中可以吸取到別人寶貴的經驗，以補自不足，這些都不是錢能買到的。

　　感謝老師熱忱的帶領，讓我知道看電影不再只是單純的娛樂而已，因為它可以就影片的所見所聞進行探討、培養洞察力及表達能力、又藉由影片的分享，從其他學員身上學到更多，這些都是我始料未及的。

　　以上感言是我的學生（珉斐）於本學期結束後寫給我的回饋單，感恩她。

六、「見賢思齊」勇敢向不可能的任務邁開第一步

學員：許淑芬

淑芬和麗卿老師合照於桃園巨蛋體育場

　　因緣際會也是天大的好福氣，經由靜瑩美女的引介，有幸來到中壢社區大學上游麗卿老師的「影像寫作種子師資培訓班」課程，展開一段如同電影一般，充滿戲劇性，既不可思議

又多采多姿的豐富人生。在此更藉此文，由衷感謝精心籌劃舉辦「中壢社區大學」，「有你真好」真的！

這學期我們陸續觀賞過《心動奇蹟》、《真愛奇蹟》、《有你真好》及《小孩不笨2》等精彩影片，每部都是經由社大與游老師精心籌劃挑選的，勵志、溫馨、感人情節，常常讓我們如同小朋友一樣，隨著電影劇情，時而縱聲大笑；時而淚雨如下，心情隨著高低起伏的，像洗過三溫暖一樣……，而電影播放完，還捨不得離席，霸著麗卿老師討論，慷慨激昂欲霸不能，幾乎快耽誤麗卿老師趕回中壢的公車時間呢！

更精采的是，當我們練習批閱小朋友影像心得寫作時，處處可見孩子的那份純真與可愛，和豪不掩飾的直言快語，常常不由一陣爆笑，相較於我們大人的世故與矯情，實在汗顏，此課讓我們手下紅筆更顯鈍拙了。

博學多才又經驗老到的學長，總是提醒我說「學妹！修改太多，掩沒了原作的本意，這不是你在寫作文喔！」「學長！我是旁徵博引的說明，希望她下次在寫作時，可以利用舉例，把文章發揮的更淋漓盡致耶，我是一番苦心耶？」

盡責的班長問說：「誰去過埃及呀？那這篇埃及遊記可把我考倒了？」這個嘛，恐怕我也要舉白旗投降了！長得漂亮甜美的某學妹說：「我只會訂正錯別字，是不是太打混了，麗卿老師？」，呵呵，太可愛，大家都心照不宣了，還講給老師知道，不過有時明明知道字是錯的，正確字卻還真寫不出來！看

學姐，急著翻找字典就知道，面子還是要顧著！唉！裡子！真是書到用時方恨少呀！

　　某天，筆者正批閱著某篇小四的孩子作品，文中對媽媽的諸多抱怨與不滿，比如，與媽媽一起看電視，媽媽坐著，卻叫她跑腿做東做西的，讓她「好煩」，又讓我不吐不快，眉批時殷殷叮嚀，咱們這位懵懂的孩子，未來主人翁，惜緣惜福，「莫待子欲養而親不在時」徒傷悲，洋洋灑灑又是四行，天呀！對不起學長！抱歉呀！小朋友！老毛病又犯了，不過，咱們麗卿老師，不是循循善誘教導我們「人格教育與學育並重」當然要機會教育呀！

　　事非經過不知難，諸如此類小插曲不斷發生，每個星期三電影課與改寫作練習課，變成一種甜蜜的期待，多少我的美麗與哀愁，動人情節繼續上演著，而從麗卿老師身上，讓我們學到不僅是活到老學到老，永不止息的學習精神，堅持執著的耐心毅力，更感受到她為莘莘學子，所投入的無數用心與無私奉獻的愛，「見賢思齊」，願有多大，力就有多大！才疏學淺的我，終於勇敢向不可能的任務邁開第一步！

第六篇

樂活學習，快樂園地

一　影像寫作（大園國小）

一　孩子的作品

1、《小孩不笨2》觀後感

李旻諺（3年1班）

劇情大意：

　　在影片中，有兩戶家庭：有一戶比較有錢的家庭住著一位叫Tom和他的奶奶、爸爸、媽媽及弟弟Jerry，另一戶比較窮的家庭住著一位叫成才的人和他爸爸。有一天成才和Tom成為了流氓去搶劫。

　　Jerry為了讓他的父母去看他的演出就去偷錢，後來成才和Tom去偷老太婆的東西而被發現，還被人家打，再來成才的爸爸為了救自己的兒子而被打死，結果成才的拳擊打遍全世界。

心得分享：

我覺得小孩不笨，只是大人認為小孩很笨，所以我希望大人不要把我們當個笨蛋一樣，要把我們當個聰明的人。這部電影很感人，因為成才的爸爸為他的兒子不顧自己的生命，來保護著成才的勇氣，值得我學習。

老師評語：

小孩是不笨，大人應該抽空多傾聽孩子的心聲，多和孩子一起互動，家庭幸福、美滿、和樂、溫馨。

2、《小孩不笨2》觀後感

邱芸暄（4年8班）

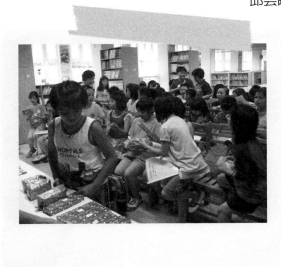

劇情大意：

有兩個家庭，一個家庭是沒有母親的孩子，他的名字是成才，很可憐；另一個家庭很完整，有爸爸和媽媽的孩子，他的名字是楊學謙。有一次，成才和楊學謙去偷錢，他們偷了阿嬤的項鍊，後來他們還給阿嬤時，警察來了，楊學謙的父親一直跟阿嬤拜託，不要抓走我的兒子，阿嬤就跟警察說：「我打錯電話啦！」結果就沒事了。

心得分享：

小孩想要的東西，大人都不喜歡，大人想要的東西，小孩也不喜歡。小孩和大人喜歡的事物，有很多是不同的。這個影片告訴我，不要讓爸爸、媽媽擔憂，父母在上班，我在學校上課，不要做壞事，所以我要當個好孩子。

老師評語：

當個好孩子是很好的想法，要繼續保持下去。

另外可以幫忙做家事，把書唸好，有很多方面，可以不讓父母擔憂。

3、《小孩不笨2》觀後感

李元瑞（4年8班）

劇情大意：

有兩個家庭，他們的父母只會罵不會讚美，有一次叫成才的人去打老師，而被退學。

他的爸爸找了一百多所的學校，而成才跟另一個朋友Tom一起當流氓一起做壞事，去勒索，到最後還搶劫、打架，而成才的爸爸也這樣死了，後來成才和Tom也一起去打遍全世界。

心得感想：

這個影片提醒父母要多關心孩子，還有一段很感人，就是Tom的弟弟偷了錢，為了買爸爸的一小時，去看他的表演。假如我是其中一個家庭的成員，也會覺得很麻煩，但仔細想一想，父母真的是為了孩子才這麼做的。

老師評語：

天下父母心，要隨時懂得感恩！

4、《心動奇蹟》觀後感

林郁芳（4年10班）

劇情大意：

　　一開始小彩和亮太在一棵大樹下發現了一隻小狗，把它命名「瑪莉」，後來在小彩生日時，她拜託爺爺可以讓她養小狗瑪莉。爺爺說：「不行，因為你爸爸最不喜歡養狗了」但小彩就一直哀求，最後爺爺只好勉強答應收養。後來，瑪莉長大了並且生三隻小狗，名叫：剪刀、石頭、布。有天突然發生了地震，使房屋土崩瓦解，小彩和爺爺被書櫃壓住，困在土堆裡面，瑪莉就一直挖土、鬆土，讓空氣流通、並且奔跑去找自衛隊來救爺爺和小彩。此時，瑪莉就咬著自衛隊的人要他們去救人，可是他們以為牠在玩，後來有一個人終於明白瑪莉的意思，就跟瑪莉去救小彩和爺爺，並且把他們送到直昇機裡，可是他們沒有辦法連瑪莉、剪刀、石頭、布一起救，小彩就很傷心離開，後來小彩和亮太相約再出去找瑪莉，可是在找的路上，突然下起了雨，

　　還有小彩的腳流血了，亮太就背著小彩到小木屋躲雨，後來爸爸尋找來就把小彩帶到他們以前住的地方，小彩就一直在

找小狗瑪莉，最後他們要回去的時候，瑪莉才走了出來，小彩
看到了很高興、痛哭流涕抱住瑪莉。

心得分享：

　　我覺得瑪莉不顧一切的去救小彩跟爺爺，這種不顧一切救
人的精神，真是令人感動佩服。

老師評語：

　　有這種感想，可見你思想純真。

5、《奶爸集中營》觀後感

劉子嘉（4年3班）

劇情大意：

有兩隊夏令營，一隊很多人去參加，另一隊卻連一個人都不會去參加那種破舊的夏令營；他們兩隊夏令營，突然比賽起來。他們兩隊比賽之後，那隊很多人參加的夏令營一直在作弊，幸虧那隊很窮的夏令營，突然有人跳出來幫助他們，這是很值得學習的行為。

心得分享：

看完這部電影，讓我覺得這部電影很好笑，也很可惡。不過作弊的行為我們不能學習。但是：「助人為快樂之本」的道理，可以讓我們學習。

老師評語：

同學你有這種想法是對的，「助人為快樂之本」為我們生活中增添許多色彩，我們的人生是多采多姿。

6、《奶爸集中營》觀後感

劉永勛（4年4班）

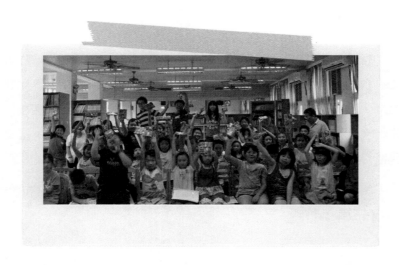

劇情大意：

有兩個一起經營一間夏令營，後來小古巴古汀請他的爸爸幫忙，浮木夏令營和卡諾拉夏令營比賽，卡諾拉夏令營一直作弊，但是到了最後還是浮木夏令營獲勝，一群人就去找浮木夏令營報名。

心得分享：

　　我覺得比賽不一定要獲勝，而且為了獲勝，還作弊是非常不值得的。浮木夏令營雖然每次比賽都輸了，但是他們還是不放棄，最後終於獲勝了，這種契而不捨的精神值得敬佩及學習。

老師評語：

　　古人說：「有恆為成功之母！」，告訴我們做任何事情不要害怕失敗，只要有持之以恆，最後的成功一定屬於你的。

7、《奶爸集中營》觀後感

古晴元（4年7班）

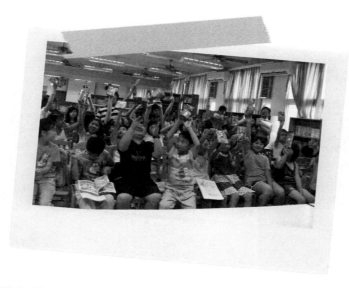

劇情大意：

　　有兩隊夏令營，有一隊叫浮木的夏令營，因為金錢不足眼看就要倒了，幸好有人買下，開始整休，整休完後，不久，就受到另一個夏令營的突擊，在突擊完後，有錢夏令營向浮木的夏令營挑戰。

心得感想：

　　看完奶爸集中營，讓我知道團結力量大，做任何事情要有頭有尾，不能半途而廢，不然的話就什麼都做不好。而且做任何事都不能作弊，因為惡人有惡報，騙的了一時，騙不了一輩子。

老師評語：

　　很棒！觀念正確，做任何事情一定要持之以恆，最後成功一定屬於您的。

8、《奶爸集中營》觀後感

陳珮妮（4年11班）

劇情大意：

有一位奶爸要去經營一所，場地設備不是故障就是壞掉的夏令營，此時夏令營中的小鬼們怪招百出，眼看夏令營快倒閉，不過奶爸不放棄，最後還是把夏令營經營起來

心得分享：

　　奶爸永不放棄的精神值得我們學習，所以每個人都要努力再努力，如愛迪生所說的：「有許多失敗的人，並不知道他們放棄的時候，距離成功有多近。」

老師評語：

　　很棒！你學習影片中的奶爸一樣，做任何事情，永不放棄，最後的成功，一定是你的。

9、《何處是我朋友的家》觀後感

鍾婕茹（4年7班）

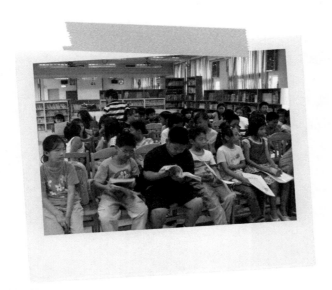

劇情大意：

　　有兩位學生，一位是功課最好的阿哈瑪德，另一位是常常缺交功課的內瑪札迪，他們兩位是好朋友，有一天內瑪札迪的作業，被阿哈瑪德拿走，阿哈瑪德想還給內瑪札迪，可是他就是找不到內瑪札迪的家，最後只好幫內瑪札迪完成功課。

心得分享：

　　他們的友情值得我們學習，所以在學校中，如果有同學遺失物品，可以發揮平時的友情，互相幫他們找尋遺失物喔！

老師評語：

　　觀念很正確，因為友誼是金錢買不到的，要珍惜它。

10、《何處是我朋友的家》觀後感

潘郁琴（4年7班）

劇情大意：

在一所學校裡，有一位學生，常常把功課寫在紙上，不把它寫在作業本上，已經犯了2次，都是有原因，老師說：「如再有第3次，就要退學。」他一就是內瑪札迪。有一次，阿哈瑪德把內瑪札迪的作業簿帶回家，他想還內瑪札迪的作業簿，翻山越嶺，走遍了大街小巷，沿路上問路人，最後還是沒有找到內瑪札迪的家，回家後，只好幫內瑪札迪寫功課。第二天到學校，逃過一劫，沒有被老師罵，也不用被退學。

心得分享：

在這部影片中，我學到「有目標，就不要放棄，要一直努力向前衝，到終點，絕不要半途而廢，不然之前的努力就白費力氣了！」如影片中的阿哈瑪德把內瑪札迪的作業簿帶回家，可是他還是努力去尋找內瑪札迪的家，想還他作業簿，不會想反正明天到學校還他就好，最後他沒有找到內瑪札迪時，很自

責，不過到了交功課時，還是逃過了一劫，或許是他的努力勝過不小心吧！他永不放棄的精神，值得大家一起來學習呢！

老師評語：

　　人生有夢最美，美夢會成真！所以堅持及永不放棄的精神，最後一定會達成自己的夢想。

11、《何處是我朋友的家》觀後感

陳兆怡（4年8班）

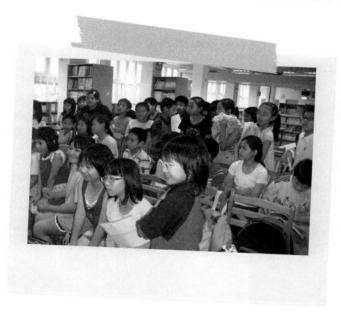

劇情大意：

內瑪札迪都不把作業寫在作業簿上，老師說：「再一次就要他退學。」結果阿哈瑪德不小心拿到內瑪札迪的作業簿，所以要到波士提還他。

心得分享：

　　我認為阿哈瑪德負責任的行為，值得我們學習，不過我不喜歡那位老師，那麼嚴格，一下子就說要退學，真沒耐心啊！

　　阿哈瑪德的媽媽也很難應付，不相信兒子負責任的態度，不是我們學習的好典範，感謝上天賜給我一位明理的媽媽。

老師評語：

　　妳真幸福，有位明理的媽媽，要好好珍惜和媽媽相處的日子。把握現在，珍惜擁有！

12、《何處是我朋友的家》觀後感

謝兆峰（4年8班）

劇情大意：

某天阿哈瑪德不小心拿到內瑪札迪的作業本，因為老師說：「內瑪札迪如你下次，沒有把作業寫在作業本上，就要被退學。」阿哈瑪德只好拿內瑪札迪的作業本，去還他。可是夜深還是沒有找到內瑪札迪的家，只好回家後，幫內瑪札迪的作業完成。

心得分享：

阿哈瑪德為了不讓同學退學，幫同學寫作業，還把字寫得如此工整。由此可看出，阿哈瑪德非常重視友誼，有句話說得好，好朋友就應該有難同當，有福同享。

在影片裡，阿哈瑪德問了許多戶人家，就是不肯放棄，他那鍥而不捨的精神，值得我們學習。

老師評語：

你的觀念很正確，祝福你和你的好朋友，珍惜你們的友誼。

13、《何處是我朋友的家》觀後感

劉康驊（4年8班）

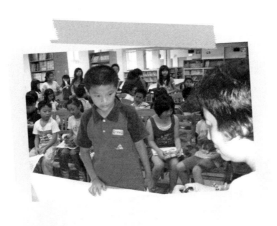

劇情大意：

　　內瑪札迪他接二連三把作業寫到紙上，讓老師氣炸了，老師告訴內瑪札迪：「下次再把作業寫到紙上，就要退學囉！」，下課後，阿哈瑪德錯拿內瑪札迪的簿子，於是他一路翻山越嶺，拼命想找到內瑪札迪的家，但是最後還是沒找到內瑪札迪的家，回家後，就把內瑪札迪的作業寫完，第二天到學校，還給內瑪札迪。

心得分享：

我覺得這部電影在告訴我們，當我們不小心拿到別人的東西時，要快點還給人家，不能完全不管它，不然可能會害到別人，阿哈瑪德雖然把內瑪札迪的作業寫完，但是他是為了讓內瑪札迪不被退學而這麼做的，雖然是不應該的，但是這應也算是做好事吧！

還有我覺得阿哈瑪德很辛苦，怎樣辛苦呢？因為他一天有半天時間，在找內瑪札迪的家，如果一直這樣做，我早就已經累死了！

老師評語：

段落分明，敘述很有條理，看影片很用心，尤其用「翻山越嶺很辛苦」將心比心作為作文心得，讓人溫馨。事情對錯，觀念很正確，很棒哦！很有潛力。

14、《何處是我朋友的家》觀後感

蔡子芸（4年9班）

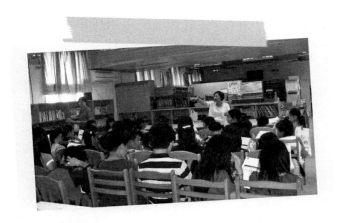

劇情大意：

阿哈瑪德不小心拿到內瑪札迪的作業本，因為老師說：「內瑪札迪如你下次，沒有把作業寫在作業本上，就要被退學。」阿哈瑪德因為怕內瑪札迪被退學，只好翻山越嶺到波士堤找內瑪札迪。到了傍晚，阿哈瑪德還是沒有找到內瑪札迪的家，只好幫內瑪札迪寫完作業。

心得分享：

看完此影片，讓我有很深的體會，因為阿哈瑪德他為了不讓朋友被退學，而翻山越嶺的去找內瑪札迪家，這種鍥而不捨的精神值得我學習。

雖然阿哈瑪德幫他的朋友寫作業是不對的行為，但是這份友誼永遠蓋過了謊言。

老師評語：

形容詞、成語應用得很流利適暢。是非分明，寫別人的作業不對，表達正確。能充分表達自己看法，很棒！

15、《何處是我朋友的家》觀後感

林添然（5年1班）

劇情大意：

阿哈瑪德找不到內瑪札迪的家去還他作業本，為了不讓他被退學，所以只好幫他寫功課，但是老師還是沒講出來。

心得分享：

我覺得阿哈瑪德真是一位好同學，朋友的作業本拿錯了，找不到朋友的家，反而自己幫他寫，雖然這樣做不太好，但是為了不要失去一個朋友，只好這樣做。

那個老師也沒發現兩個功課一模一樣，而且沒講出來，可能是想同情他們吧！

老師評語：

你的作文越來越進步，內容把握住重點，心得分享，簡單扼要，持之以恆，一定會有所成就。

二 教與學心得分享

游麗卿

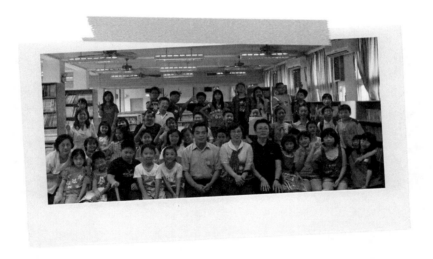

　　時間過得真快，大園國小的影像作文班於（98/06/24）結業典禮，結束此第2屆的課程。

　　每學期都有40位孩子參與，原本只想招收25位左右學生，已經連2學期都有40位孩子的參與，感謝我的老公（茂焜）及好友黃寶貴、劉鳳蓮，於每週三的熱忱參與此項活動的幫忙，

　　還有我社區大學的學員幫忙批閱作文,節省我許多時間,能有多餘時間再去菓林國小幫孩子上一場影像寫作的課程。

　　學期結束最快樂的一件事情,就是孩子的回饋單,孩子寫給您的是如此窩心,溫馨,沒有做假,天真無邪,使人看了都要忍不住說:「孩子!我好愛你們,有你們真好!」真的!有你們的參與,此項活動才能繼續走下去,希望未來你們在作文領域是尖尖者,而於此項贏人家,想要脫離貧窮的領域,唯有讀書往上爬,在此祝福您們!

二 影像寫作——大園菓林國小

 孩子的作品

1、《心動奇蹟》觀後感

張庭瑞（4年1班）

劇情大意：

在一場地震之中，瑪莉用了全身力氣救主人，但主人獲救之後，瑪莉卻被暫時放在壞掉的房子前，牠的主人多次想去救瑪莉，但被爸爸帶回去。幾天後，自衛隊再次帶他們回去；後來，他的主人把剪刀、石頭、布、瑪莉一起帶回空地之後，牠們再次回到家鄉。

心得分享：

我覺得瑪莉的勇氣很好，不但不管自己的傷，還去救主人，我也可以感受到，因為九二一的時候現場，我還在吃拉麵，我被嚇到躲在床下，九月二十二日，我還是被困在床下，所以我知道小彩和爺爺的感受。

老師評語：

引用很好。將心比心，想想九二一大地震，多少人無家可歸，你能逃過一劫，是有福的人！

2、《心動奇蹟》觀後感

尹巧頤（4年2班）

劇情大意：

有一個小女孩叫小彩，她撿到一隻狗，但是她的爸爸很怕狗，她只好請爺爺說服爸爸養這隻狗，後來說服成功。她們幫小狗取名為瑪莉。在一次大地震中，小彩和爺爺被瓦礫困住，是小狗請搜索隊，把小彩和爺爺救出來，可是在緊急狀況時，救人不能救狗時，小彩只好暫時和瑪莉離，隔幾天後，小彩又再度回去找瑪莉，把牠救出來。從此她們就又回到以前快樂時光。

心得分享：

　　我覺得瑪莉很忠心，最重要是主人和狗，從沒有放棄過希望，這點讓我很感動，我也要學習她們的精神，「永不放棄希望」。

老師評語：

　　很棒！寫得很好！我們大家對任何事情「永不放棄希望」，最後成功屬於我們的。

3、《心動奇蹟》觀後感

陳品妘（4年4班）

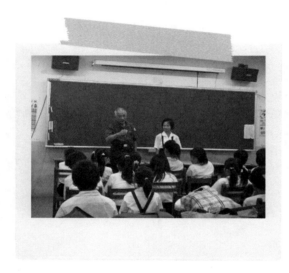

劇情大意：

這部電影是在說：從前，在一戶人家裡，住著爺爺、爸爸、媽媽、亮太和小彩及一隻狗，名叫瑪莉。本來，他們的生活非常美滿。好景不常，有一天發生了大地震，從此他們的生活完全改變了，因為救援隊無法救走他們的狗，所以只好暫時分離，隔幾天之後，他們回到災區，尋找他們的狗，找了很多

地方都沒有找到，當失望時，忽然狗出現在他們眼前，此時，他們興奮不已，狗終於可以和他們團聚，不用再流浪了。

心得分享：

看完了這部影片，非常感動，因為一隻狗竟然可以救人，實在太厲害了，還有在地震以後，村莊未恢復前，那隻狗能度過10幾天沒有人餵食，而還能照顧牠的孩子，母愛的偉大，值得我們讚賞，看完這部影片，我都哭了，因為劇情太感人，真希望這件事情不會發生在我身上。

老師評語：

妳有一顆慈悲心，上天會愛惜妳，所以此事情不會發生在妳身上。

4、《小紅帽》觀後感

邱兆廷（4年1班）

劇情大意：

小紅帽的外婆生病了，媽媽要小紅帽帶東西給外婆，出門前，媽媽提醒小紅帽一定要走大馬路，不可以走捷徑。

結果，小紅帽不聽媽媽的話，她竟然走捷徑，在半路上，小紅帽把大野狼從獵人的陷阱放了。大野狼跑到外婆家，把外婆吃掉，假裝成外婆躺在床上，小紅帽來了，大野狼就把小紅帽吃掉。

心得分享：

影片中告訴我們要聽父母的話，像小紅帽就是不聽父母的話，才會被大野狼吃掉。

老師評語：

聽父母的話及懂得孝順父母的孩子，是最有福氣的人。

5、《奶爸集中營》觀後感

曾雯暄（4年2班）

心得分享：

　　我覺得這部電影很好看，不但增加許多知識，還學習尊重別人的態度。而且本來要倒閉的夏令營，結果最後他們靠著，團結、勇敢、永不放棄，能堅持到底的精神，使夏令營起死回生，值得我去學習。

老師評語：

　　堅持、永不放棄，最後的成功一定屬於你的

（二）教與學心得分享

游麗卿

　　感謝大園鄉菓林國小麥校長給了我如此棒的舞台，使我每週一遠從中壢到菓林國小和這群孩子們互動，我們的活動項目是：「影像寫作」。何謂「影像寫作」就是欣賞完電影來寫一篇作文。

　　再來要感謝戴宏興老師及許美美老師於本學期15堂課程的熱忱參與和幫忙，使此課程能圓滿成功地完成，每當上課時，見到戴爺爺和孩子們分享作文樂趣的一面，雖說年齡是問題，只要你想做，沒有年齡的限制，來上「影像寫作」是一件非常愉快的課程。

　　學期結束，另一件最快樂事情，就是孩子的回饋單，孩子寫給你是如此窩心、溫馨，沒有做假，天真無邪，使人看了都要忍不住說：「孩子！我好愛你們，有您們真好！」真的！有您們的參與，希望未來的您們能在作文領域是尖尖者，而於此項贏人家，想要脫離貧窮的領域，唯有讀書往上爬，在此祝福您們！

三、影像閱讀寫作營
——台北文山圖書館

 一 學童作品

1、《雪山上的孩子》觀後感

康家欣（3年級）

劇情大意：

　　湯姆不知道他的媽媽在雪山裡死掉了，認為他的媽媽在雪山上迷路而失蹤。所以他就想去雪山中尋找他的媽媽，後來他的爸爸告訴他，其實他的媽媽早在5年前雪山中死亡，爸爸還說：「我不是故意不告訴你，是因為你那時還小，我怕講出來，外公會傷心。」湯姆知道了事情的真相，就不再找媽媽。

心得分享：

　　看完了這部影片，要告訴我們不要太貪心，影片中湯姆的母親和她的朋友，到雪山上挖寶藏時，因為太貪心，認為飛機裡面有金條，就把飛機炸開，結果遇難。此事情提醒我們，做任何事情要三思而後行。還有要珍惜和爸爸、媽媽相處的時光，也不要把用過一次的東西丟掉，你可以想一想還有什麼還能廢物利用。

老師評語：

　　懂得感恩、惜福的人，是最有福的人，人生永遠是彩色的。

2、《雪山上的孩子》觀後感

陳楏（3年級）

劇情大意：

湯姆的媽媽早在5年前的一場意外中過世了，但湯姆還不知道，他以為他媽媽失蹤，所以湯姆一直想要去找他媽媽，直到最後，他爸爸才告訴他事情的來龍去脈，以及他媽媽掉進冰縫裡的事情，湯姆才停止尋找媽媽。

心得分享：

看完此影片，我覺得做人絕對不能貪心，像湯姆媽媽的朋友，就是因為太貪心，所以才會發生意外而過世，所以我們做人一定不能貪心，再來湯姆的爸爸早一點，告訴他媽媽過世的原因，他就不會冒著危險去尋找他的媽媽。

老師評語：

知足常樂的人是最幸福的！

3、《雪山上的孩子》觀後感

潘睿哲(4年級)

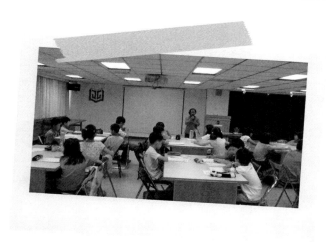

劇情大意:

湯姆母親——蘇菲死後,湯姆認為媽媽是在雪山上失蹤。因此就到處尋找他媽媽,走過森林,爬過雪山,但是在各個地點都沒有她的蹤跡。雖然過程堅難,使湯姆的信心更堅強。最後他的父親才告訴他,母親死亡的原因,讓他放棄再尋找母親的念頭。

心得分享：

我覺得這部影片中的湯姆很感人，因為湯姆雖然經過許多危險的事情，但是他還是堅持一定要把母親找回來，費了九牛二虎之力，還是找不到，好像母親和湯姆在玩躲貓貓一樣，就算再怎麼努力都沒有收穫，可是這種為尋找母親的精神及敬愛母親的孩子，是爸爸、媽媽最喜歡的。

老師評語：

懂得孝順父母的孩子，人人都喜歡他。

4、《雪山上的孩子》觀後感

胡家祥（5年級）

劇情大意：

　　9歲的湯姆為了尋找失蹤的媽媽，而來到阿爾卑斯的雪山上，住在外公家。調皮的他為了找媽媽，偷偷開走火車，引起騷動，還搭上載貨物的直升機，跑到觀測站等，引起一連串的麻煩事，最後爸爸才告訴他媽媽，因為進入冰縫找尋飛機遺骸，被雪掩埋而失去性命。後來和外公、爸爸及老師，到那條冰縫為他媽媽立了個墓碑，並獻上鮮花，對母親的追思掉念。

心得分享：

　　我覺得湯姆雖然調皮，可是他的親情令人讚許，因為他為了找尋媽媽，做了一般人不敢做的事情，例如：自己開走別人的火車等等，如果換成是我，我就不會冒這麼大的危險，不過他也有些行為，我不喜歡，例如：玩弄警察、把警車吊起來等等，奉勸大家，千千萬萬，不要如法泡製。

老師評語：

觀念很正確。親情是金錢買不到的，請珍惜！

5、《雪山上的孩子》觀後感

李陟（5年級）

劇情大意：

自從湯姆長大，心中疑問：「母親如何失蹤？」趁著學習障礙，回到外公家住，同時去尋找失蹤的母親。湯姆一直冒著生命危險，不斷尋找，結果一點線索都沒有，後來他的爸爸才把事情的真相告訴他，終於揭開母親過世的神秘面紗，原來是他母親的朋友太貪心，一心只想拿到寶藏，使用威力驚人的炸藥，取走了母親珍貴的一條性命。

心得分享：

人的一生中，我覺得最珍貴不是金錢，而是生命與快樂。金錢雖然能使人富裕，但卻買不到快樂，生命更是無價之寶，一定要以自己所擁有的為滿足，也要有快樂，才會生活的有價值。

老師評語：

你的觀念很正確。人生不用大富大貴，只要知足常樂。

6、《雪山上的孩子》觀後感

邊鈞天（5年級）

劇情大意：

　　劇中的主角——湯姆，他的爸爸因為工作忙碌，而且媽媽也在他年幼時，於雪山上冰縫中身亡，所以只好把他送到雪山上外公家住。到了雪山之後，原本不想跟外公一起居住的湯姆，也漸漸習慣在雪山上的生活。可是他不相信，他的母親已經離開人間，於是好幾次偷偷摸摸地冒險，為了去尋找他失蹤的母親，還有好幾次差點喪命，後來爸爸才告訴他真相，他才得到這個不為人知又慘不忍睹的答案。

心得分享：

　　我覺得人的一生，會有很多不想讓別人知道，又不能不說的秘密，這也就是人生需要面臨的一大考驗，如果不說出來的話，對方會永遠不知道而一直探索到死，你會後悔而且不自在；相反的，如果說的話，對方受到的打擊會很大，你會不忍心，這是一個進退兩難的挑戰，也是你必需思考的問題。

老師評語：

　　很棒！觀念很正確。人生有很多無奈的事情，讓大家不知所措，做好？不做好？

7、《真愛奇蹟》觀後感

邱翊慈（4年級）

劇情大意：

有一位男孩，他名字叫麥斯，他幫助一位跛小孩——凱文，他們變成好朋友，幫助弱勢，不在被人取笑、欺負，使他們變得很勇敢。凱文教麥斯看一本《亞瑟王的故事》。凱文幻想著他們是很勇敢的騎士，對付壞人，改變了一切。但是，凱文在麥斯的睡夢中離開了人世，讓麥斯很傷心，沒辦法相信這一切都是事實，過了幾天後，麥斯調整了他的情緒，寫出了一本故事書，變成一位很有用的人。

心得分享：

看完了此影片，我覺得人不能因為他是殘障人士就欺負他們，應該幫助他們，讓他們覺得你很溫馨，並且可以做朋友，真是一舉兩得，是值得學習的。

老師評語：

觀念很正確。友誼可貴，請珍惜它！

8、《真愛奇蹟》觀後感

邊鈞云（4年級）

劇情大意：

　　麥斯因為看到父親殺死母親的事情，所以小時候都不敢說話，後來就變成自閉兒，而且大家還以為他是啞巴，他生活很痛苦。上學後，又被留級兩年，到八年級，和小兒麻痺的凱文成為好朋友，還一起做很多好事，而且還用凱文的頭腦、麥斯的腳去打敗了愛做壞事的小流氓。可是凱文卻因為心藏太大，身體容納不下，而在睡覺中死亡。最後麥斯把他們兩人的故事寫成一本書，叫《怪物騎士》。

心得分享：

　　我覺得凱文的精神值得學習，他不管自己的生死去救麥斯，讓我很感動，而且他們「有福同享、有難同當。」一起吃巧克力，一起被小流氓追殺，讓我很敬佩。看完了這部影片之後，我終於知道為什麼大家常說：「天上最美的是星星，人間最美的是友情！」

老師評語：

形容很好！友情可貴！希望我也是你的好友之一。

9、《翡翠森林──狼與羊》觀後感

楊怡君（4年級）

劇情大意：

　　羊咩和卡滋因為在暴風雨之夜碰到，而成為好朋友。可是牠們是不同動物，所以雙方族群都互相，不答應牠們在一起，於是羊咩和卡滋決定要到翡翠森林去生活，當羊咩和卡滋走到雪山上時，卻因為一場暴風雪而分開，最後，羊咩找到卡滋。於是牠們就在翡翠森林過著快樂的日子。

心得分享：

原本不一樣種族的朋友，卻變成好朋友，這就表示不論誰，都要好好對待自己的朋友。還有，不管有多少困難，我們都要突破困難，勇往直前，去完成它。

老師評語：

善待自己的朋友，等於善待自己，友情可貴，珍惜它！

10、《翡翠森林——狼與羊》觀後感

謝明訓（4年級）

劇情大意：

　　山羊——羊咩在一個暴風雨之夜，認識了野狼——卡滋，因此變成好朋友，雖然大家都覺得狼與羊做朋友是不行的，但是羊咩和卡滋倆決定生活在一起，牠們決定離家，到山的另一邊翡翠森林。在途中卡滋和牠的族群決鬥，卡滋失去記憶，不認識羊咩，最後羊咩說了暴風雨之夜，牠們的通關秘語，卡滋才想起所有的事情，從此以後，牠們過著快樂的日子。

心得分享：

　　我覺得誰跟誰做朋友，都無所謂，彼此相信，珍惜友誼才是最重要。

老師評語：

　　觀念正確。朋友要以誠相待，此友誼珍貴，永遠珍惜它。

11、《蜂電影》觀後感

蘇哲儀（4年級）

劇情大意：

　　有一隻蜜蜂叫貝瑞，牠在一場大雨認識一位女生叫凡麗沙，貝瑞有一次跟凡麗沙去逛街，看到櫃子上滿滿的蜂蜜，貝瑞看得怒氣衝天，牠在氣的是蜜蜂一生辛辛苦苦製造的蜂蜜，卻被人類拿走，牠決定去打官司，牠們雖然打的不順利，可是到最後還是打贏了。

心得分享：

做任何事情，要付出辛苦才有收穫，不能不做事就想要有收穫，遇到困難的事情，要會解決問題，不能一直站在同一個地方，要有所行動，才是好辦法。

老師評語：

很棒！觀念正確。人生沒有不勞而獲的事情，一定要努力付出，才會有所收穫。

（二）教與學心得分享

游麗卿，98/07/26

　　當機會來臨時要把握住，今年暑假有此因緣，在台北文山圖書館上「影像閱讀寫作營」，同時也要感謝王淑滿館主任給我機會，有此舞台發揮我的專長，和孩子們互動。

　　看電影對孩子來講是一件很快樂的事情，從欣賞影片中，整理出劇情大意和心得分享，對孩子們來講更是一件他們樂意做的功課。因為它有別於學校的作文課，它是一項很輕鬆沒有壓力的「影像閱讀寫作營」。

　　在這5天寫作營裡，孩子欣賞了5部電影，從他們的心得分享中，感受他們對於欣賞影片來寫作文，是一件快樂並不枯燥無味的事情，還有家長建議寒假再開此課程，他們認為只要對孩子有益的課程，都能接受。因為它有別於其它才藝課程。

　　其實最後收穫最多的是我（麗卿），因為所有影片，我看了最多次，而孩子們寫出來的作品，我欣賞最多，因為來參與有30位孩子，我要批閱30份作品，從30位孩子中去體會，去欣賞他們的心得，每位都是那麼精彩的內容，感謝你們的參與。因為有你們的參與，此項活動：「影像閱讀寫作營」，才會成功圓滿地完成。

第七篇

珍惜擁有，感謝感恩

一、生命中的貴人

人一生中要有貴人的相扶相持，路才會越走越順暢，尤其面臨到困難時，能拉你一把，不讓你跌入懸崖，走上成功之路，要感恩再感恩！

我一生中的貴人，除了父母把我生下來養育、教育我之外，再來就是我進入幼教領域的啟蒙園長——蕭櫻蘭。如果沒有她當年錄取我，我就不會走進幼教領域，她鼓勵我投考幼進、幼專，取得幼稚園合格老師證。還有必聖幼教社的姚主任，她一直勉勵我投入幼教領域，最後因為她的因緣，不但在她的幼教社認識彩鸞老師及以52歲的年齡進入幼教系。

彩鸞老師在我人生路途，是影響我最大的一位貴人，她的課程「社區影像讀書會」，沒有想到牽引著我，走向我的興趣之路，而最後能由學員成為種籽老師，進而去開此課程，成為社區大學的講師。另外社區大學能有如此的平台，讓我發揮，要感謝社區大學唐春榮主任的愛戴，及志工們、學員們相扶相持，我的課程才能一路走下去。

感恩再感恩，有您們真好，您們是我一生中的貴人。

後記：

桃園縣大園鄉環保協會卓玉珠理事長及文化發展協會陳靜瑩小姐，我也要在此向您們倆人說聲：「謝謝！」沒有您們的鼎力相助，我在大園鄉的課程，那能開著有聲有色呢！

二、珍惜友誼

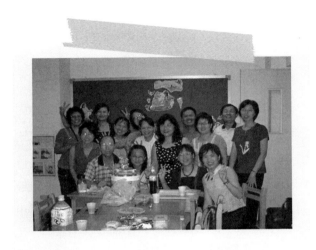

　　朋友就是在別人面前永遠護著你的那個人。朋友就是，當你面對人生挫折時，永遠支持你力量及了解你的人。我們的一生中的貴人很重要，可是朋友也不能缺少。

　　在我的人生中，不但有貴人的牽引，更有許多朋友的相扶相持，在我遇到挫折時，他們不但沒有放棄我還幫忙我站起來，走出來，不管是精神上的支持還是金錢上的支持，隨著時間的流逝，我終於走出那段艱難的日子，10年不算短的日子，感恩再感恩！有你們真好！在這段時間裡，你們陪著我，聽我

的傾訴、倒垃圾，當我難過哭泣時，你們給我活下去的勇氣及力量。

　　尤其是葉秀雲家中的電話，經常是一大早就響起，因為我難過無處可說時，只好打電話，舒緩我心中的情緒，否則想太多真的會得憂鬱症，還有我小學的好友們（華鳳、美翠、玉秀、滿祝、俏梅、瑞暖、康翔、水泉、省悟、熙謙、耀華……等），及我大學同學：育慧、毓怡、惠育與秀惠，經常相聚聊天，唱歌，舒緩心中的壓力，感謝你們的陪伴，使我渡過最辛苦的那段日子。

　　「把握當下、珍惜友誼！」這樣人生才不會虛空，因為我四週圍有一群非常棒的朋友，不是酒肉朋友，而是能幫忙解決困難的朋友。

附記：

　　還有社區影像讀書會的黃傳閎、史蓉芬、蔡宜君、張清光、張清潮、鍾玲珠、莊貴容、朱贊玉、吳寶珠、何翠雲、何敏芬、黃仙女與林麗紅等朋友。最後要感恩清光大哥每次上完讀書會課程，送我回家的路上，互相討論劇情及鼓勵我出書。，再來就是新楊平、中壢社區大學的唐主任所有伙伴們，有您們真好！

編後語──圓夢

我終於圓夢了，要出一本《走不完的電影》，就如我的人生，像一部電影，起起落落，永遠走不完，因為「人生如戲、戲如人生」。

最後要感謝我的老公（茂焜），他永遠支持我做任何一件事情，沒有他，我不能圓夢，還有彩鸞老師的指導，才能完成此夢想。再次感恩大家的鼓勵，有您們真好。

我們是一群很棒的人！您認為呢？

國家圖書館出版品預行編目

走不完的電影：新楊平、中壢社區大學影像讀
書會分享 / 游麗卿著. -- 一版. -- 臺北市：秀
威資訊科技，2009.11
　　面；　　公分. -- (語言文學類；PG0310)
BOD版
ISBN 978-986-221-329-2 (平裝)

1.影評　2.電影片　3.讀書會

987.8　　　　　　　　　　　　　98019606

語言文學類　　PG0310

走不完的電影
——新楊平、中壢社區大學影像讀書會分享

指　導　單　位 / 新楊平、中壢社區大學
作　　　　　者 / 游麗卿
發　　行　　人 / 宋政坤
執　行　編　輯 / 林泰宏
圖　文　排　版 / 蘇書蓉
封　面　設　計 / 陳佩蓉
數　位　轉　譯 / 徐真玉　沈裕閔
圖　書　銷　售 / 林怡君
法　律　顧　問 / 毛國樑　律師
出　版　印　製 / 秀威資訊科技股份有限公司
　　　　　　　　台北市內湖區瑞光路583巷25號1樓
　　　　　　　　電話：02-2657-9211　傳真：02-2657-9106
　　　　　　　　E-mail：service@showwe.com.tw
經　　銷　　商 / 紅螞蟻圖書有限公司
　　　　　　　　台北市內湖區舊宗路二段121巷28、32號4樓
　　　　　　　　電話：02-2795-3656　傳真：02-2795-4100
　　　　　　　　http://www.e-redant.com

2009 年 11 月　BOD 一版
定價：380 元

讀 者 回 函 卡

感謝您購買本書，為提升服務品質，煩請填寫以下問卷，收到您的寶貴意見後，我們會仔細收藏記錄並回贈紀念品，謝謝！

1. 您購買的書名：_____

2. 您從何得知本書的消息？

　　□網路書店　□部落格　□資料庫搜尋　□書訊　□電子報　□書店

　　□平面媒體　□ 朋友推薦　□網站推薦 □其他_____

3. 您對本書的評價：(請填代號　1.非常滿意 2.滿意 3.尚可 4.再改進)

　　封面設計____　版面編排____　內容____　文/譯筆____　價格____

4. 讀完書後您覺得：

　　□很有收獲　□有收獲　□收獲不多　□沒收獲

5. 您會推薦本書給朋友嗎？

　　□會　□不會，為什麼？_____

6. 其他寶貴的意見：_____

讀者基本資料

姓名：_____　年齡：_____　性別：□女 □男

聯絡電話：_____　E-mail：_____

地址：_____

學歷：□高中(含)以下　　□高中　　□專科學校　　□大學

　　　□研究所(含)以上 □其他_____

職業：□製造業 □金融業 □資訊業 □軍警 □傳播業 □自由業

　　　□服務業 □公務員 □教職　□學生 □其他_____

To：114

台北市內湖區瑞光路 583 巷 25 號 1 樓

秀威資訊科技股份有限公司　　　收

寄件人姓名：

寄件人地址：□□□

--

（請沿線對摺寄回,謝謝!）

秀威與 BOD

BOD（Books On Demand）是數位出版的大趨勢，秀威資訊率先運用 POD 數位印刷設備來生產書籍，並提供作者全程數位出版服務，致使書籍產銷零庫存，知識傳承不絕版，目前已開闢以下書系：

一、BOD 學術著作—專業論述的閱讀延伸
二、BOD 個人著作—分享生命的心路歷程
三、BOD 旅遊著作—個人深度旅遊文學創作
四、BOD 大陸學者—大陸專業學者學術出版
五、POD 獨家經銷—數位產製的代發行書籍

BOD 秀威網路書店：www.showwe.com.tw
政府出版品網路書店：www.govbooks.com.tw

永不絕版的故事·自己寫·永不休止的音符·自己唱